攀石技術全攻略

全攻略

岩時攀岩 著

從新手提升為高手

萬里機構

前言

　　7、8 年前一次偶然的機會，朋友帶我去北京日壇公園體驗了一次攀石。作為平時經常運動的我，簡單的交叉手動作練習了一個晚上也沒有做成。現在回想，除了初次體驗攀石時尚不懂攀石的規範動作外，另一個原因是我的朋友也是剛開始攀石，很難把他的經驗傳授給我。

　　這些年，隨着周圍越來越多朋友迷上攀石，我也投入大量的時間和精力練習攀石。隨着攀石時間和經驗的增長，我意識到單純的埋頭苦練，靠岩友之間交流技巧來提高自己的攀爬水平並不是一個高效的方法。攀石作為一項運動項目，為甚麼不能有一套行之有效的訓練方法呢？

　　兩年前，我從攀石愛好者變成從業者，開始經營岩時攀岩館。從教練員的角度和其他岩館的教練員交流的過程中，發現大家面臨同樣的問題：攀石教學沒有任何統一的標準，不同岩館所教學的內容完全不一樣，同一個岩館不同的教練員的教學內容也不一樣。於是在岩館的籌備過程中，我們就開始着手開發這樣的課程，根據我們自身的經驗從零開始去做歸納總結，一點一滴地去規範教學內容。按照這樣一套方法循序漸進的訓練，減少初學時走的一些彎路，有效地提高攀石水平，更能享受攀石帶來的樂趣。

　　編寫這本書的初衷是為了在滿足自己岩館教學需要的同時，可以把我們在做這個項目過程中的一些經驗分享給同行，希望能夠得到大家的反饋，從而改進和提高自己教學的質量；同時也把這些經驗分享給有需要的岩友，希望能在提高大家的攀石技術上帶來一定幫助。

　　由於我們的編寫水平有限，相信看到這本書的岩友會有很多不同的意見和建議，希望大家能夠不吝指教，在後續的版本中我們將持續改進，把更好的資源分享給大家。

<div align="right">岩時攀岩創始人　魏俊傑</div>

序

66 攀石是這個世界上最好的運動。99

——李贊　北京大學法律碩士，曾任北京大學山鷹社攀登隊長，《孤身絕壁》譯者。

第一次接觸攀石是在 2008 年秋天，雖然相隔十餘年之久，我仍記得當時的情形。那是學校社團組織的一個新社員攀石比賽，比賽路線難度不大，可能只有 5.9 難度，大約 15 米高。不知是害怕脫落還是好勝心作祟，我一直爬到頂才脫手，下來之後手臂的那種酸脹至今記憶猶新。因為比賽成績不錯，我順利地進入了攀石隊，跟其他新隊員一起在老隊員的指導下，系統地學習攀石，就這樣開始了我與攀石的緣分。

攀石難度說明：攀石的難度取決於岩壁的角度、支點的跨度與大小、支點的位置和間距等因素，世界上幾大岩區都有各自難度定級系統。以美國優勝美地難度定級系統為例，人類自由攀石的難度從 5.5 起，截止到 2019 年 8 月完成的最高難度為 5.15d。通常身體健康的普通人初次攀石可以達到 5.8~5.9 難度，經過一段時間的訓練之後可以攀爬到 5.11 難度，要到達 5.13 難度以上則需要專業而持久的訓練。5.14d 難度相當於百米賽跑中的 10 秒，需要極高的天賦和科學的訓練。而每向上提高一個難度，都需要更多的努力。（攀登難度等級對照表詳見 p8-9。）

雖然接觸攀石的時間很長，但是期間一直斷斷續續，所以我很多年都沒有爬到過 5.12 難度了，這個是考驗你對攀石是不是真愛的難度。類似馬拉松運動的 330，在攀石中 5.12 難度了就是需要投入相當的時間和精力，甚至犧牲做其他運動或者陪家人的時間才能達到的一個數字。跟其他運動相比，攀石需要更多的堅持和自律，一周兩次攀爬你只能保持現有水平。即使一周三次攀爬，你可能還處於平台期。但是也不能完全釋放自己的攀爬慾望，爬太多、爬太狠，傷病又會找到你。因為攀石對手指、手腕和肩關節的壓力很大，負荷太大或者休息時間不足

時這些部位很容易受傷，不能太多，又不能太少，攀石就是這樣一個需要你小心對待的運動。

攀石又是一項容易讓人着迷的運動。前有一批批棲居在優勝美地峽谷的流浪攀登者，現有一周到岩館打卡 3 次的朝九晚五上班族，不同的時代、不同的地點、不同的人群，有着相同的運動。一些攀石者曾說，攀石是這個世界上最好的運動。是否最好姑且不論，攀石帶給人的挑戰確實是全方位的：心理、體能、技術。

心理方面

畏高、害怕脫落是人類的一種本能保護機制。作為一種高空運動，攀石本質上就會給人製造心理壓力。

一方面，如何應對這種壓力，是攀石者離開地面開始攀爬時首先需要解決的問題。攀石運動的發明者應對這個問題的方式是使用繩子等一系列保護裝備。攀石發展的早期，使用的保護裝備極其簡陋，攀爬過程中脫落是致命的，也被認為是不可接受的。現在的裝備經過上百年的發展，已經非常可靠、堅固，不僅能夠承受衝墜，而且能夠吸收衝墜產生的衝擊力，給予攀石者全面的保護。在操作得當、使用規範的情況下，現代攀登裝備的出錯率幾乎為零。

另一方面，高空、脫落風險帶來的心理壓力又是攀石這項運動的精髓。歷史上有些區域開發攀石路線時甚至規定，保護點之間的距離不得少於 3 米，一條路線上的保護點不能超過特定的數量。有些區域的路線出於歷史或環保原因仍然刻意保留着這種風險，裂縫路線上不允許使用膨脹螺栓做保護點，只能使用不對岩壁產生永久性破壞但強度更小的岩塞機械塞。而東歐的 Saxon 區域岩壁甚至連岩塞機械塞都不允許使用，只能把繩套打結後用木棍捅進裂縫裏做保護。無保護攀

登（Free solo）是把脫落風險推向極致的一種攀石形式，雖然從事的人不多，但總有一些人希望在征服內心恐懼後體驗更強大的自我。

對於高空、脫落的恐懼只是攀石帶給人的一種心理壓力。除此之外，攀石比賽選手會有來自競爭對手或者奪取好成績的壓力；On-sight（首攀）困難路線的攀石者會有應對各種未知和意外情況的壓力；而紅線攀石者會有渴望成功和自我懷疑的壓力。心理挑戰是攀石運動中必不可少的部分，也是帶給人最多成長的方面。在攀石中迷茫時，不妨回歸內心，問問自己有沒有在心理上變得更強大？

On-sight（首攀）、Flash（看攀）、Redpoint（紅點）是 3 種不同的完攀路線方式，詳見 Chapter 3「大岩壁路線攀爬技巧」。

體能方面

走進攀岩館觀察一下攀石者的身材，你就知道攀石是一項對身體質素要求多麼高的運動。岩館中幾乎沒有非常胖的人，大部分都是上肢肌肉線條特別明顯、身材偏瘦的人。攀石是一項向上的運動，力量體重比直接影響着攀爬能力。減肥是身材偏胖的人提升攀爬水平最快的方式，因此留在岩館中繼續攀石的幾乎都是飲食自律或者熱愛運動者。

手臂特別有勁可能是大眾對於攀石者身體特性的第一印象。事實也確實如此，但又遠不止於此。攀石是攀石者的身體在一條岩石路線上移動，不同的路線對攀石者的身體要求是不同的。例如，長路線一般需要攀石者的手臂有耐力，而根據路線上支點大小的不同又分有氧耐力和無氧耐力。而大仰角路線又需要攀石者具有良好的核心和肩背力量。一個攀石者需要均衡發展身體各個部位肌肉質素才能勝任不同類型的路線。

上肢力量質素幾乎從攀石誕生時就受到了攀石者的重視。一些優秀的攀石者甚至為了鍛鍊上肢發明了許多專用的工具，如美國著名徒手攀登者 John Bachar 發明了鍛鍊手臂拉力的 bachar 梯，德國攀石天才 Wolfgang Gullich 發明了鍛鍊手指力量的校園板。近幾年隨着攀石（攀石也被稱為抱石，指攀石者在沒有繩索保護的狀態下攀登不超過 5 米高的岩壁。攀石主要依靠下面鋪設攀石墊進行緩衝保護）比賽的發展，攀石路線對攀石者下肢的要求愈發凸顯，如大跨度的 dyno

（動態）需要較強的跟腱力量，腳點變成造型面考驗攀石者的腳踝力量，掛腳跟對於膝關節周圍肌肉有較高的要求。攀石能鍛鍊到人體所有的肌肉。

∥ 技術方面

　　攀石是個技術活，每個岩友對這句話可能都深有體會。腳尖踩點、手臂伸直、正登側登是剛接觸攀石的初級岩友經常訓練的基本技術；掛腳、dyno、三腳貓在中級岩友聚到一起磋線時會被頻繁提及；手腳協調移動、double 或 triple dyno 則是競賽中的專業選手呈現的動作常態。這裏的技術主要是指身體移動方面的技術，也就是我們通常所説的動作庫，如發力的方式、手腳的配合、移動的效率、動作的準確性以及最重要的減輕上肢負擔的技巧，這是本書主要研究的對象。好的技術可以節省更多體能，幫助攀石者攀爬更難的路線。

　　攀石又稱為岩壁上的芭蕾，原因就在於攀石具有與芭蕾同樣優美的動作。優美的動作也就是好的技術，它與攀石者的攀爬水平沒有直接關係。一個只有 5.10 難度水平的人可以爬得流暢而輕盈，而一個 5.12 難度水平的攀石者的動作可能緊張而費力。攀石也是一項身體移動的藝術，舒展優雅的動作應該成為每個攀石者的目標。

　　技術由身體輸出，與身體質素密切相關。好的技術能夠發揮身體現有質素的最大潛能，而好的身體質素能夠解鎖更多的技術。觀看影片時，我們經常羨慕專業運動員體能方面展現的驚人的力量質素，但是要知道他們是在攀爬了大量的路線，動作庫已經十分豐富的情況下再去加強身體質素訓練。而初、中級攀石者動作庫一般不夠豐富，注重攀爬技術訓練會有更大的幫助。

　　攀石進入 2021 東京奧運會，《孤身絕壁》斬獲 2019 年奧斯卡最佳紀錄片。攀石與這兩項重要事件發生關聯，從一項小眾運動逐漸向主流運動轉變，吸引了越來越多的人關注和參與。筆者作為一名走了不少彎路的岩友，相信這本書會給廣大攀石愛好者帶來幫助。

攀登難度等級對照表

美國 YDS USA	英國 British		法國 French	國際攀登 聯合會 UIAA	薩克森 Saxon
	Tec	Adj			
3~4	1	M	1	I	I
5.0					
5.1	2		2	II	II
5.2		D			
5.3	3		3	III	III
5.4		VD	4a	IV	IV
5.5	4a	S	4b	IV+	V
5.6	4b	HS	4c	V	VI
5.7	4c	VS	5a	V+	
5.8		HVS	5b	VI-	VIIa
5.9	5a		5c	VI	VIIb
5.10a		E1	6a	VI+	VIIc
5.10b	5b		6a+	VII-	
5.10c		E2	6b	VII	VIIIa
5.10d	5c		6b+	VII+	VIIIb
5.11a		E3			VIIIc
5.11b			6c	VIII-	
5.11c	6a	E4	6c+		IXa
5.11d			7a	VIII	IXb
5.12a		E5	7a+	VIII+	IXc
5.12b			7b		
5.12c	6b	E6	7b+	IX-	Xa
5.12d			7c	IX	Xb
5.13a		E7	7c+	IX+	Xc
5.13b	6c		8a		
5.13c		E8	8a+	X-	XIa
5.13d		E9	8b	X	XIb
5.14a	7a	E10	8b+	X+	XIc
5.14b			8c		
5.14c	7b	E11	8c+	XI-	
5.14d			9a	XI	
5.15a			9a+	XI+	
5.15b			9b	XI+ / XII-	
5.15c			9b+	XII-	

- 信息來自維基百科Grade(Climbing)詞條https://en.wikipedia.org/wiki/Grade_%28climbing%29

澳洲 新西蘭 Aus / Nzl	南非 South Africa	北歐 Nordic		巴西 Brazil
		芬蘭 Finnish	瑞典／挪威 Swe / Nor	
1~2	1~2	1	1	I
3~4	3~4			I sup
5~6	5~6	2	2	II
7~8	7~8			II sup
8~9	8~9	3	3	
10~11	10~11	4	4	III
11~12	11~12	5-	5-	III sup
13	13	5	5	IV
14~15	14~15			
15~16	16	5+	5+	IV sup
17	17~18		6-	V
18	19	6-		VI
19	20		6	
20	21	6	6+	VI sup
	22		7-	
21		6+		7a
22	23		7	7b
23	24	7-	7+	7c
24	25	7		
25	26	7+	8-	8a
26	27	8-		8b
27	28	8	8	8c
28	29	8+		9a
29	30	9-	8+	9b
	31	9	9-	9c
30	32	9+		10a
31	33	10-	9	10b
32	34	10		10c
33	35	10+	9+	11a
34	36	11-		11b
35	37	11		11c
36	38			12a
37	39			12b
38	40			12c

- 在英國難度等級中，技術難度（Technical）和風險形容（Adjectival）互相關聯，E等級是對於路線放置保護的難易程度、第一個保護位置的高度、導致墜地的可能性、攀登的危險程度等因素的綜合感受。

目錄

Chapter 4 攀石體能訓練

Chapter 5 攀石裝備使用與攀石保護

Chapter 6 攀石運動中恐懼與應對方式探索

附錄

Chapter 1

攀石身法與手法腳法

01 攀石從姿勢開始學起

攀石是一項不可思議的運動，不同年齡、身高、體重的人都能夠參與這項運動。

國家攀石隊的專業運動員與剛剛開始學習的普通岩友可能在同一個攀石館訓練。身材魁梧的男性爬不了的地方，體型纖細的女性可以輕鬆地爬上去。

近距離觀察高手攀爬時很容易發現，越是攀爬能力強的人，攀爬姿勢越漂亮，對身體的控制能力越強，越不易受傷。

「重心下沉、手臂伸直、三點平衡」是初學者最先接觸到的攀石口訣，也是攀石基礎姿勢的三個要素。

攀爬動作與走路、跑步一樣，是任何人只要站在岩壁前就自然會做的動作。正是因為如此，初學者在最初學習攀登的時候，往往很容易忽略思考甚麼樣的攀爬姿勢是正確的。

學習具有相對完善成熟體系的運動項目時，記住正確的動作姿勢是通往高手的捷徑。例如，棒球的投球姿勢、擊球姿勢，高爾夫球揮杆的姿勢等，都是必須掌握並需要反覆進行練習的。攀石運動也是如此，想要成為一名攀石高手，學習和掌握正確的攀爬姿勢至關重要。

掌握正確攀爬姿勢的三大好處

● 促進攀爬能力飛速提升

在掌握正確攀爬姿勢的基礎上，通過提高肌肉耐力、身體協調性及柔韌性，攀爬水平可以得到飛速提升。

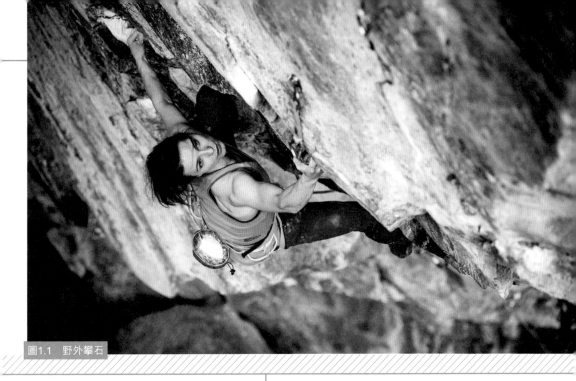

圖1.1　野外攀石

● 預防事故與受傷

正確的攀爬姿勢會側重使用不容易出問題的部位，以此來減輕手指、手肘、肩、腰、膝蓋等部位的負擔，有效防止出現事故，避免受傷。

● 學會漂亮地攀爬

如果攀爬的姿勢是正確的，那麼在攀爬的時候，就會顯得很順暢，動作看起來很漂亮、很舒展。有經驗的攀石者攀爬的時候就有這些特點，讓人看起來很舒服。

正確的攀爬姿勢是甚麼樣的

攀石是行走與登山的延續。人類在行走的過程中雙腿反覆切換，將身體的重心不斷移動以達到向前推進的目的。登山則是身體傾斜向前向上攀登的過程。無論是行走、登山還是攀登，人體腿部始終需牢固地支撐身體。不需要借用手或其他外力就能夠輕鬆登山的人，說明協調性非常好，很擅長協調地移動身體重心，他們通常很適合攀石。

攀石動作追根溯源是借助腿部力量將身體的重心不斷轉移以實現身體向上的動作。「重心下沉、手臂伸直」正是為了將身體重心保持在核心部位，借由腿部發力實現攀爬的基本要素。

● 最大限度利用身體結構去攀登

中國拳諺有云「手是兩扇門，全憑腿打人。拳打三分，腳踢七分。」這個道理對於攀石同樣適用。

腿部的肌肉群比手臂多，力量比手臂大。手的反應能力和靈活性遠遠勝於

15

圖1.2 室內攀石

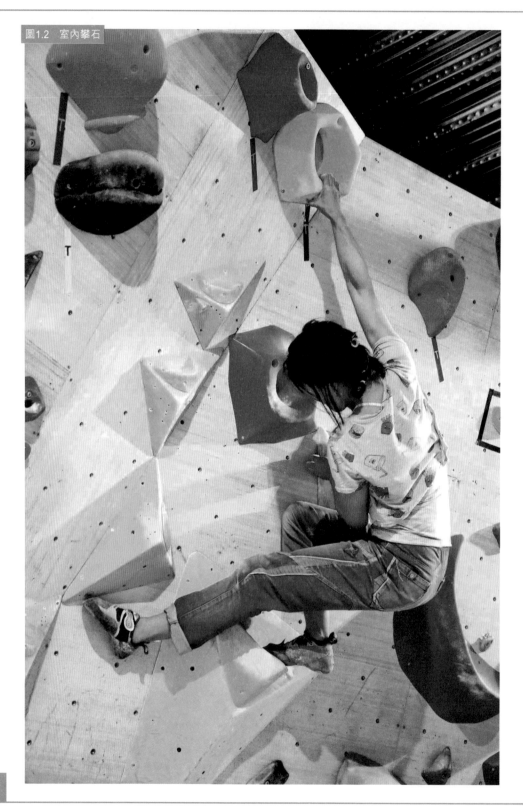

腿。不過人體最強壯的還是脊柱、盆骨及其周圍的肌群構成的軀幹部位，軀幹可以產生大量能量。其中，腰、骨盆、髖關節以及周圍的肌肉構成人體的核心區域，該區域的肌肉在人體運動中起到穩定、傳導力量、發力減力等作用。這些肌肉群對人體在移動過程中保持平衡也起着非常重要的作用。

總的來説，在攀爬的過程中，腰是人體的發動機，腿與腳是油門，手臂與手是方向盤。合理有效地將三者結合，讓強壯的地方更加強壯，靈活的地方更加靈活，對學習攀石的正確姿勢與避免運動損傷非常重要。

● 重心與平衡是攀爬姿勢的關鍵

攀石被稱為岩壁上的芭蕾。從身體姿態來看，芭蕾舞者用腳尖站立，一邊的手指向遠處延伸。這個動作與攀石者站在支點上去抓目標支點的動作相似。從動作上看，動態發力、上高腳、勾腳、側身等形似的動作在兩項運動中均有展現。

芭蕾舞者在表演或訓練時不能過多偏離重心與立足腳的垂線，攀石動作技巧同樣強調正確掌握自身重心的位置，靈活移動身體的重心。身體平衡能力越強，重心越容易準確落在最有力的部位。

芭蕾舞者之所以能夠用腳尖站立，依靠的是極強的身體平衡性。攀石者如

果在支點上也能像芭蕾舞者一樣，平穩向遠處延伸手指，那就能使用最小的力量完成攀石動作。攀石者在攀石過程中應明確自己重心的位置，靈活地控制重心的移動，將身體置於合理省力的位置，減輕上肢負擔，保持身體平衡。

如何保證正確的攀爬姿勢

● 核心區域的正確表現

前面認識到使用正確姿勢攀爬的重要性，但在真正攀爬時卻很難做到位。

使用正確姿勢攀爬的前提是保證重心到位，而重心到位的前提是人體核心區域所在位置準確。

人體核心區域如果做不到位置準確，攀爬姿勢就會是錯誤的。事實上，人們很難精準感受到核心區域。初學者在攀石時，可簡單通過自我覺察腰部是否貼近岩壁，是否繃住不垮塌來判斷核心區域。

正確的攀爬姿勢其實也是人體站立行走的正確姿勢，想要長久保持良好的體態，就要盡力控制核心區域穩定、不垮塌。核心區域的穩定有力為掌握正確攀爬姿勢提供了充分的條件。

● 核心區域的錯誤表現

甚麼是垮塌的核心區域，可以做一個簡單的比喻。假設臀部坐在椅子前端，在駝背的狀態下做雙臂上舉的動

作。正確使用核心區域，以正確的姿勢做雙臂上舉的動作。如果核心區域是垮塌的，就很難順利地把手舉起來。轉換到攀石環境下，如果核心區域是垮塌的，本來可以夠到的支點就夠不到了。而且如果攀石者總是重複這個錯誤動作——在核心區域垮塌的情況下持續強行伸直手臂——會給肩、肘、背和腰造成很大的負擔，出現事故的概率也會大幅度提高。

///// 攀石發力與力量傳遞

攀石動作是通過力量傳導完成姿態變化來實現的。理解力量如何傳導到身體各個部位，對掌握攀爬技巧可以起到很大的幫助。

● 減輕上肢負擔的攀石方式

對抗重力向上攀爬的攀石運動比其他運動對於上肢的要求更嚴格、使用更殘酷，因此不少人認為通過鍛鍊提高上肢的力量、提升肌肉耐力是提升攀石水平的主要方法。事實上這種方法也確實可以提高攀爬能力。

上肢力量強大固然能夠成為攀石者的極大優勢，不過，本書所倡導的正確攀石姿勢是針對普通攀石愛好者的，是通過減輕上肢負擔降低身體受傷概率的攀石方式。

上肢是人體行動的方向盤，優勢在於其反應能力與靈活性。力量並非上肢的強項，同時上肢又是相對容易損傷的部位。就攀石項目的開發潛力而言，上肢的可開發潛力遠小於腿部與核心部位。

比起鍛鍊上肢，有效使用人類與生俱來便能產生巨大能量的腿部與核心部位，更能安全合理地提升攀爬能力。

● 將腳部發力傳送到軀幹

攀石中腳的重要性無須多言，但具體是指腳的哪一部分呢？通常人們常強調腳尖發力，很多人都會默認這裏的腳指的是腳尖。腳尖確實是身體與岩壁的重要接觸點，也是發力的起點。但是經常有這樣的例子，用腳尖踩住支點發力，來自腳的力量卻停止在大腿，無法將身體重心抬高。

攀石移動時，不僅需要用腳尖發力，也需要使用腳心的三角形區域移動身體，產生更大的能量。腳心三角形區域由大

拇趾根、小拇趾根、腳跟正中間三部分組成。攀石時，雖然腳心三角形區域幾乎不會碰到支點，但可以通過使用這個區域對腳尖所產生的力進行更有效的傳導。

通過腳心三角形區域傳導的能量，會經過大腿到達臀部，同時髖關節自然拉伸，這樣傳遞的能量就會從臀部被運送到脊背。

競技款攀石鞋足底多有清晰的拱形彎，這個拱形彎不僅能讓腳尖保證朝下的姿勢，更做到有效地使用腳部肌肉，將身體推上去。

控制腳心三角形區域的有效性已經被短跑、跳高等運動證明過，排球和籃球等跳躍型競技選手、網球和足球等移動型競技選手也會活用腳心三角形區域。自然，攀石者也需充分利用這項生理特徵。

● 臀部與脊背呈對角線的攀登

要做出正確姿勢的基礎是熟練運用人體構造。骨盆與脊柱是人類為滿足直立行走而發達起來的身體部位，也是人類產生巨大能量的中心部位。人們

在攀石時，應最大限度地利用軀幹或核心區域的力量去攀爬。從走路姿勢可以看出，人體的工作邏輯在於臀部和脊背呈對角線運動。

1 行走時，下半身和上半身呈對角線運動。左腿出去時右手向前擺，右腿出去時左手向前擺。攀石動作也一樣，右手抓點左腿往上，左手抓點右腿往上。當臀部和脊背呈對角線時，人體便會更有效率地工作。

2 使臀部和脊背成對角線的攀爬是理想狀態。臀部和脊背的肌肉本身就比其他部位的肌肉健壯，在對角線上使其協調工作，人體結構就會容易被激活，進而產生出更大的能量。當手部、腳部發力與臀部和脊背呈對角線產生的能量同時啟動，並協調發力時，人類攀爬的能量便能實現最大化。

02 減輕手指負擔的攀石手法

手是身體的方向盤，攀登中使用手的目的是使身體更輕鬆地在岩壁上移動或貼近岩壁，而非完全依靠手臂的力量拉起身體。攀石手法的要點也在於，首先保證攀石者能夠在岩壁上穩定移動，其次利用手來維持身體平衡，最終達到減輕抓握點手指負擔的目的。

豐富的手法和靈敏的手感會使攀爬更省力，對攀石有非常大的幫助。減輕抓點手指負擔，則是保證攀石者耐力持久、不易受傷、能夠長期攀石的關鍵。

如何減輕抓點手指的負擔

1 攀爬時需根據支點形狀使用不同的手法。

2 攀爬抓握支點時，手腕放鬆，伸直不外展，儘量與手保持在同一平面，內凹或外翹均會影響手指力量的效率。

3 增加手指與支點的接觸面，如儘量使用大拇指抓握。

4 手臂作用力方向與支點開口方向相反，手指對支點抓握用力方向變化，決定身體位移改變。

5 手指抓握支點不要過於用力。

攀石手法種類與講解

岩壁上的支點形狀很多，攀石者對支點形狀的熟悉程度、不同支點應抓握的位置及如何用力，也會影響其攀爬的路線難度。

攀石手法可以根據支點形狀、支點朝向、支點抓握手法等進行分類。

支點根據形狀可分為Jug、Pinch、Crimp、Slope、Pocket等；根據支點朝向可分為正向、側拉、反提、反撐；根據支點的抓握手法可分為抓、握、捏、摳、壓、摁、搭、戳、摟、撐等。

野外攀爬與競技攀爬常用的支點也有所不同。在實際應用中，攀石者應根據自身攀爬目的，盡可能多地接觸不同樣式的支點。攀石者可通過攀爬不同風格的路線，增加攀石的動作庫，不斷積累對支點的認識與瞭解，熟練掌握多種手法的運用，進而形成身體記憶，最終在實際攀爬中可以不假思索地快速反應，使用最佳的攀爬手法。

（1）抓

抓的手法主要適用於Jug支點，Jug是最基礎的支點，通常大而有凹槽，可以被輕鬆抓住，如圖1.3所示。

（2）摳

支點的受力面短小，只能用指尖抓，如圖1.4所示。可將除拇指外的四根手指並攏摳於支點着力面，如果四根手指力量不足，可以將拇指抵在旁邊或壓在食指上來提高支撐力。其中摳又可以細化分成多種摳，這裏暫不展開講解。

（3）捏

支點多呈垂直或垂直方向角度，需要拇指在一側，其餘四指在另一側，拇指與其餘四指相對用力捏住支點，如圖1.5所示。

圖1.3　抓

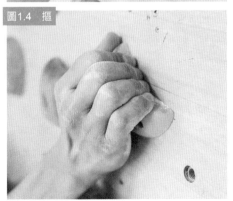

圖1.4　摳

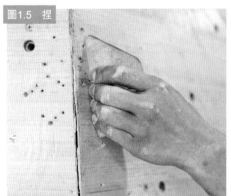

圖1.5　捏

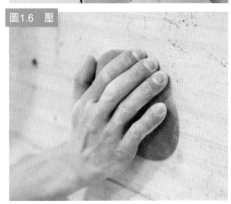

圖1.6　壓

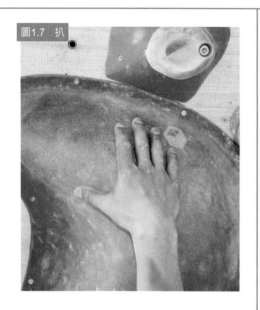

圖1.7 扒

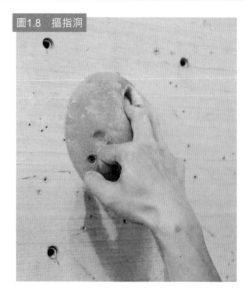

圖1.8 摳指洞

捏的動作要點有以下幾點。

① 虎口貼住支點，以摩擦的方式握緊，獲得更大的支撐力。

② 手掌下半部下拉固定在支點上，這樣可以使手指緊密貼合支點，形成更大的支撐力。

（4）壓

可以用手按住的球形點（Open支點），通常採用壓的形式。將指腹按壓在支點上，利用手指的摩擦力來固定，如圖1.6所示。

（5）扒

扒的手法主要適用於Slope支點。扒是指呈半球狀或像坡面一樣傾斜光滑的斜面支點，如圖1.7所示。通常Slope支點無法用手握住，且沒有凹槽。此類支點著力點不明確，原則是用全部手指與手掌扒在支點上，靠整個手掌的摩擦力穩定。

扒的動作要點有以下幾點：

① 降低重心，加大整個手掌的摩擦力。通常手臂處於伸直狀態，發力方向向下。

② 整個動作穩定的重點在於調整全身的平衡。

③ 如需要進一步動作，發力的瞬間手的位置與角度也不能改變。特別是提高重心的時候，手的角度會自然向上，這樣手就很容易脫落。

④ 壓與扒均屬開放式抓法。開放式抓法對攀石者的心理要求較高，但與

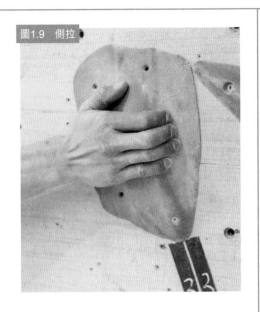

圖1.9 側拉

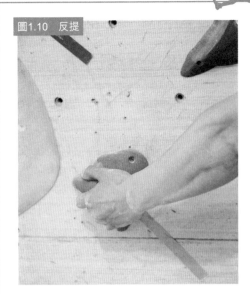

圖1.10 反提

抓、摳等封閉式抓法相比更加省力。

（6）摳指洞

指洞點（Pocket支點）可以分為多指洞、雙指洞、單指洞。

多指洞原則上把除拇指外其他盡可能多的手指放入並摳緊支點，如圖1.8所示。

雙指洞的雙指使用有兩種選擇，中指與食指的組合最為有力，不過中指與無名指關節同一個高度彎曲，所以使用中指和無名指摳指洞比較穩定。中指與無名指的組合用得也更普遍。

單指洞通常採用中指勾的形式，單指洞會對手指帶來巨大的壓力，容易造成肌腱受傷，要謹慎使用。

（7）側拉

側拉是針對豎直的長條支點、岩壁板邊、縫等，從側面拉住支點來支撐的方法。側拉時，要用手指與手掌根部將支點夾緊，如圖1.9所示。

（8）反提

用手從下方握住，站立起身體用高度穩定自己的重心，如圖1.10所示。多用於那些上面沒有可抓握區域，開口朝下的支點。

反提最佳受力高度是胸部到膝蓋這段區間。動作要點是迅速提高身體重心，將受力點集中在腳上。反提手法主要是維持平衡，將身體更緊密地貼近岩壁。

03 有目的地使用腳法

好腳法的核心在於腳尖能牢固踩住支點，可以在任意時刻使腳自由旋轉或轉換。由於腿的負重能力與爆發力很強，而且耐力持久，攀登中要充分利用腿腳的力量。

通常來說，腳法好壞跟攀石水平高低成正比。

適用於初學者的腳法原則

1. 腳點只有一個部位是腳踩踏的有效部位，準確找出腳點最佳受力部位。

2. 用腳尖踩點，不要將整個腳掌放上去。儘量使腳在承力情況下能夠左右旋轉，以方便側身、換腳等進一步動作。

3. 腳點踩好後，不要輕易移動腳的位置，不要輕易改變腳尖和腳腕的角度。

4. 腳腕放鬆、平放，踝關節柔軟度直接影響身體重心左右移動範圍。

5. 不要發出腳撞岩壁的聲音。

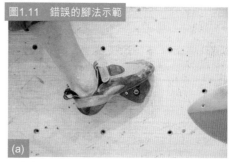

圖1.11 錯誤的腳法示範

(a)

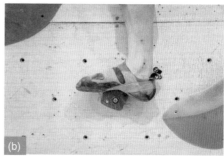

(b)

(a)、(b) 把整個腳掌都放在支點上，無法旋轉移動

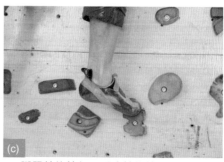

(c)

(c) 腳跟始終抬起，腳腕始終繃緊

好腳法的基本要求

1. 用腳尖踩點，腳踝處於放鬆狀態，腳跟一般是下垂的。

2. 腳尖用力登的同時，腳心三角形區域向腳腕傳遞能量。同時腳跟抬起，把能量傳導到核心區域與脊背。

特殊腳法

並不是在所有的腳點上都能抬起腳跟，如在野外坡面路線上，抬起腳跟有可能腳會脫落。這種情況下盡量增加腳與支點的接觸面積，來增加摩擦力，優先保證踩的時候不要滑下去。

攀石腳法種類與講解

• 根據腳的朝向

① 腳尖內側踩點

腳尖內側踩點是用腳尖內側（大拇趾）踩腳點的方法，腳的內側貼近岩壁，日常使用頻率很高。

內側踩點並不是隨意把腳放到支點上，而是要對支點受力位置精確把控，用拇趾尖去感受支點的有效受力位置，如圖1.12所示。

② 腳尖外側踩點

腳尖外側踩點是用腳尖外側踩腳點的方法，腳的外側貼近岩壁。隨着岩壁傾斜程度增加，這種方法的使用頻率也會增加。

外側踩點有時會讓攀石者有一個良好的平衡，同時也起到休息作用，如圖1.13所示。

③ 腳尖正踩

腳尖正踩是腳尖垂直面對岩壁踩腳點的方法，腳跟下壓，在踩小腳點時可以使用，如圖1.14所示。

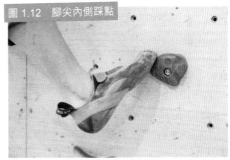
圖 1.12　腳尖內側踩點

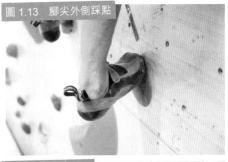
圖 1.13　腳尖外側踩點

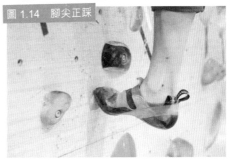
圖 1.14　腳尖正踩

• 根據腳點形狀

① 邊緣（Edging）

用腳尖內外側邊緣支撐腳點發力，是使用頻率很高的基礎腳法。

面對邊緣平滑或半扁平的脊狀支點，用攀石鞋內側、前腳掌或腳尖的部分在支點上移動。也可以用腳尖外側踩點的方法來保持平衡，讓腳趾休息，如圖1.15所示。

② 摩擦（Smearing）

摩擦是用腳掌蹭在岩壁上，利用攀石鞋底部摩擦力保持穩定的腳法。用腳掌和腳趾壓住凹凸不平的岩面，利用自身重量來增加摩擦力。摩擦腳法的重點在於最大限度利用岩壁微小起伏和粗糙性質，岩壁與鞋底間的摩擦力越大該腳法越有效。為了讓鞋底更大範圍地接觸岩壁，腳跟要下垂，向上爬的時候腳踝要柔軟，如圖1.16所示。

摩擦腳法在野外大塊板岩或大型支點上的使用頻率較高。

在野外練習該腳法，可以找一個低角度、平滑的大石頭，不用手臂向上攀爬，而是感受鞋、身體重量與岩面產生的摩擦力。在攀岩館訓練時，可以手抓大的支點，然後用腳在岩壁的岩面進行練習。

• 根據腳的使用方法（詳見 Chapter 2）

① 換腳

將第二隻腳移動至第一隻腳點上，並對第一隻腳進行置換。

② 交叉腳

如文字表達的那樣兩腳交叉的方法。

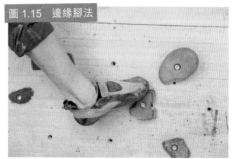

圖 1.15　邊緣腳法

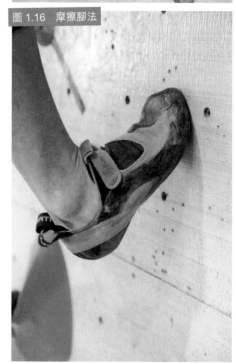

圖 1.16　摩擦腳法

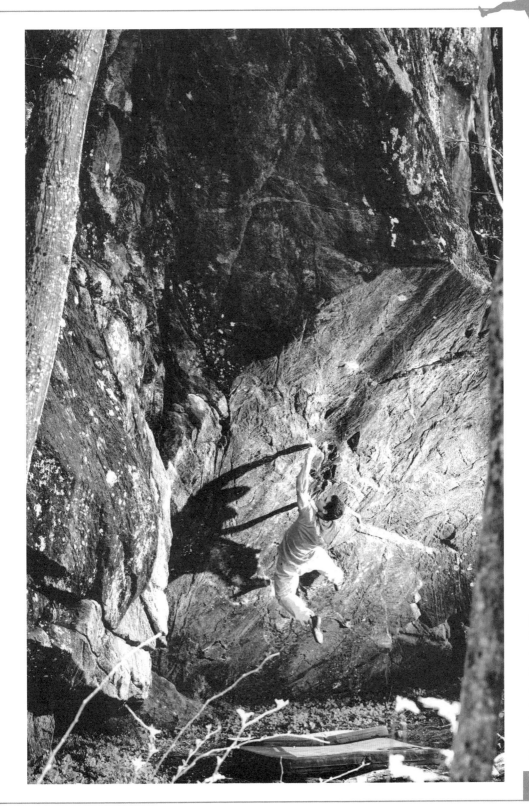

Chapter 2

攀石動作與技巧

攀石的過程就是通過攀石動作的串聯,使身體移動,完成身體靜態平衡間的轉換。隨着攀石運動特別是競技攀石的不斷發展,攀石動作無論從種類還是數量上都有明顯增加。本章將系統地對現階段比較常用的攀石動作與技巧進行介紹與分析。

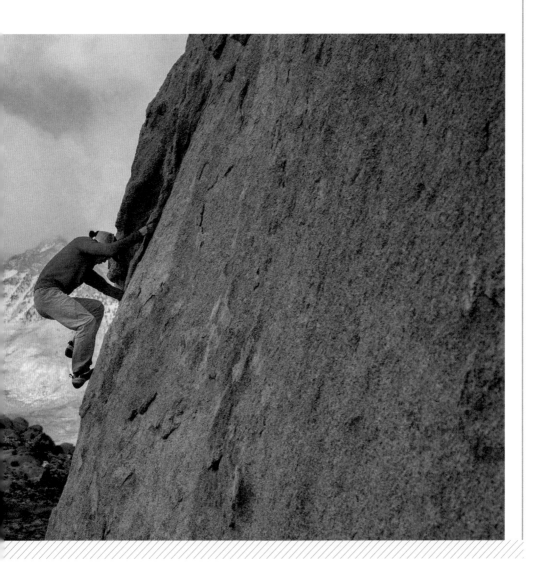

01 攀石基本動作

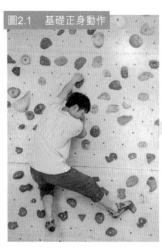

圖2.1　基礎正身動作

正身動作、側身動作、交叉手、交叉腳、換手、換腳這六組動作在攀石過程中會大量使用，故稱為攀石基本動作。

正身動作

正身，顧名思義是指身體正面面對岩壁。

正身姿勢是最常見的面對岩壁的姿勢，穩定的正身姿勢通常需要三點來平衡。

正身動作一般是指膝蓋發力方向與目標點方向一致的發力動作。

正身動作發力分為橫向和縱向兩種，動作要點是由腳來推動膝蓋、帶動腰背、移動重心發力。待抬高重心後，手臂再發力，如圖2.1所示。

注意事項

1. 手腕放鬆抓握支點，手臂伸直不要鎖定，手指不要用太大的力。

2. 上肢放鬆，將重心儘量落在腳上。肩膀放鬆，髖部儘量貼近岩壁，減小核心區域與岩壁的夾角。如果核心區域與岩壁的夾角太大，手、肩、背部都需要付出更大的力。

3. 下肢放鬆，隨時準備配合腳法去踩點。

图2.2　基础侧身动作

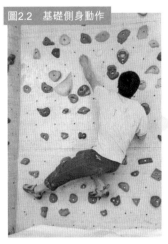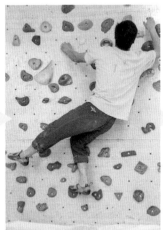

4 脚跟下沉，这样可以增加攀石鞋与支点之间的摩擦力，减少脚踝压力。

⫻ 侧身动作

侧身，是指身体侧面面对岩壁。通常膝盖发力方向与目标点方向相反。

侧身的作用力脚要利用脚尖外侧踩点，也就是脚尖偏向小脚趾一侧。非作用力脚打开，脚尖内侧踩点。如果非作用力脚没有脚点，可以用前脚掌踩岩壁。

侧身动作要点是将重心放在作用力脚上，下肢、核心区域、肩膀相互配合，旋转向上发力，同时调整支撑手

和手腕对支点的作用力方向，如图2.2所示。

⫻ 交叉手

人工岩壁横移中经常用到交叉手动作。

应用场景：

1 当横移时使用交叉手动作，可简化出手顺序，提高移动效率。

2 使用一次性通过的交叉手动作，效果优于选择两次效果不好的换手动作。

动作要点：

1 重心往下放，用支撑手侧肩膀固定

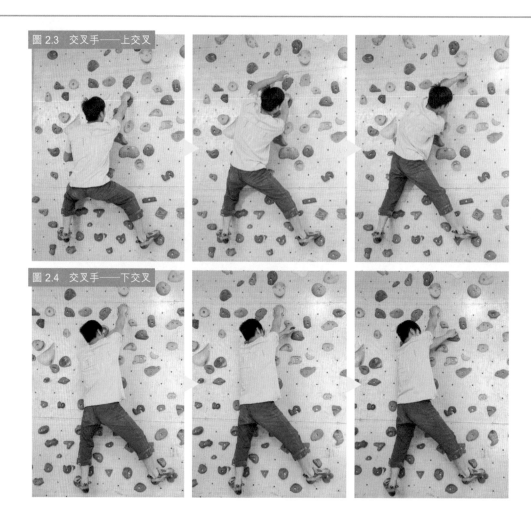

圖 2.3　交叉手──上交叉

圖 2.4　交叉手──下交叉

做軸，向內側轉動腰部帶動上身旋轉。

2 作用力一側的腰部、肩膀、手臂需相互配合，而非只用手臂去抓目標手點。

3 交叉手時支撐手臂會擋住視線，需要在動作之前提前確認好腳點位置。

4 先調整好身體重心，再做相應的動作。

交叉手分為上交叉和下交叉如圖2.3與圖2.4所示。當目標手點位於支撐手點上方時，多使用上交叉。如果使用下交叉，作用力手會被另一隻手臂擋住，導致距離拉不開。

目標手點在支撐手點的下方時可以使用下交叉。下交叉可以讓身體更加緊密地貼合岩壁，使更多的體重落在腳上，是比較穩定的移動方法。

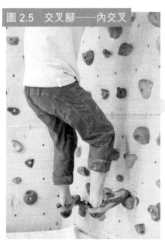

圖 2.5　交叉腳——內交叉

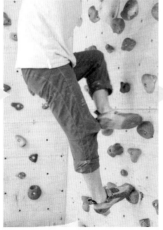

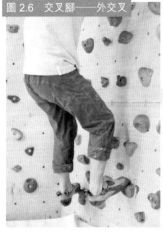

圖 2.6　交叉腳——外交叉

∥ 交叉腳

交叉腳分為內交叉和外交叉，顧名思義是指作用力腳在固定腿的內側或外側交叉，如圖2.5與圖2.6所示。

交叉腳使用頻繁，最大的作用是提高攀爬效率，減少換腳動作，進而減少因為換腳而產生的失誤以及過多的體能消耗。

∥ 換手

換手是指將第二隻手移動至第一隻手的手點上，並對第一隻手進行置換。

應用場景：

1　當手點附近沒有好的手點時，必須換手才能抓住。

2　為了調整出手順序而進行換手。

3　為了甩手休息而換手。

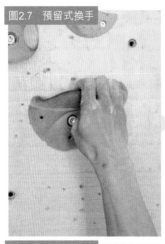

圖2.7　預留式換手

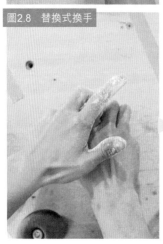

圖2.8　替換式換手

4 當目標手點距離很遠時，可以使用換手動作。

根據手點的大小抓握方式不同，有以下四種換手方法：

● 預留式換手

當手點較大，有兩個以上有效位置時，可容納兩隻手同時抓握。以預留式換手的重點是為另一隻手預留有效位置，另一隻手抓上去即可進行換手，如圖2.7所示。

● 替換式換手

手點較小，有效位置僅允許一隻手抓握。這種情況下可採用手指逐個交換的方式進行換手，如圖2.8所示。

● 平衡式換手

平衡式換手屬預留式換手的一種特殊形態，如圖2.9所示。在圓包等沒有明確抓握部位的Open點上換手，重點是掌握好身體重心。一般來說圓包的有

攀石技術全攻略

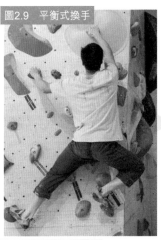 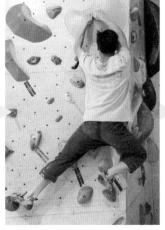 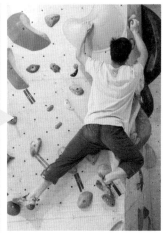

圖2.9　平衡式換手

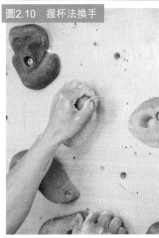 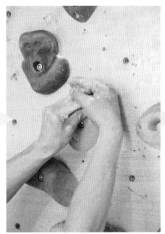 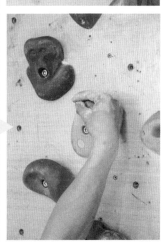

圖2.10　握杯法換手

效位置在左右兩側，換手的要點在於重心要向第二隻手有效位置相反方向移動。通過移動重心，加大着力手與指點的摩擦力來穩定地抓住支點。

● 握杯法換手

握杯法換手可採用預留式或替換式兩種形式，如圖2.10所示。握杯法換手主要針對手點有一定厚度且寬度狹窄，單手或雙手可以在上面擺出抓握杯子的姿勢。若第一隻手在擺出抓握杯子的姿勢後，能夠將手點中間位置預留出來，則採用預留式。若第一隻手抓握後另一隻手沒有抓握空間，則採用替換式。握杯法對第一隻手的位置與力量要求更高。

✐ 換腳

換腳是指將第二隻腳移動至第一隻腳點上，並對第一隻腳進行置換。

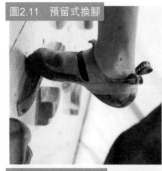
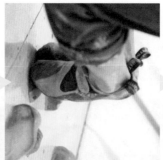

圖2.11　預留式換腳

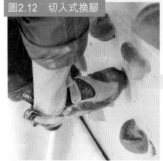

圖2.12　切入式換腳

換腳的要求是雙手一定要分開。如果雙手太近，身體容易旋轉導致不平衡。換腳時儘量讓重心落在腳上再替換。

根據腳點的大小，換腳主要有以下兩種方法。

• 預留式換腳

當腳點較大時採用預留式換腳，如圖2.11所示。動作的重點是儘量用腳尖去踩腳點，減少單隻腳的踩點面積。

• 切入式換腳

當腳點較小時，一隻腳踩在有效位置，另一隻腳就沒地方可放，這種情況就要採用切入式換腳，如圖2.12所示。轉動第一隻腳與支點間形成一定的縫隙，另一隻腳在縫隙間切入。第一隻腳繼續轉動慢慢挪走，第二隻腳成為着力腳。動作重點依舊是儘量用腳尖去踩腳點，減少單隻腳的踩點面積。

上高腳

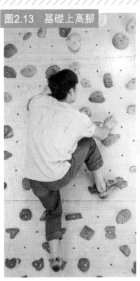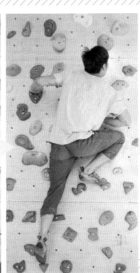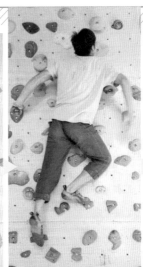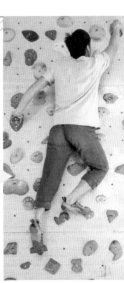

圖2.13　基礎上高腳

上高腳是指作用力腳上到高處的支點，去抓目標支點的移動動作，如圖2.13所示。做這個動作時，通常髖關節打開超過90度。

應用場景：

1. 當目標腳點位於支撐手與目標支點中間的高度時。

2. 當目標支點較遠，只有使用上高腳才能抓住目標支點時。

3. 當中間出現不好踩的腳點或沒有腳點時，使用上高腳可以省略繁瑣的動作，直接登上一個好踩的腳點。

4. 上高腳可以用來改變身體的位置。

動作步驟：

以左手支撐，右腳上高腳為例。

1. 右腳踩上目標腳點並踩穩，保證後續動作不會輕易脫落，膝蓋可以向前穩定移動。

2. 左腳發力，迅速提高身體，將重心轉移到右腳上。

3. 左腿膝蓋向下，腳跟抬起，打開髖關節，右腳跟頂在臀部。

4. 支撐手往下推將重心持續抬高。左

腳可下垂或支撐在岩壁上提高穩定性。

5 重心完全轉移到右腿後再出手抓目標點。如果重心尚未完全轉移就貿然出手，會加重支撐手的負擔。

6 如果很難保持平衡或者傾斜度很高，也可以在轉移重心的同時出手抓住目標手點。

1 上高腳的完成度取決於重心的移動，整個動作的重點在於將重心從起始位置移動到高腳點的正上方。

2 胸部、腰部要貼近岩壁。即使坡度很陡也要貼着岩壁移動，這樣體重才能落到腳上，減輕手的負擔。

基礎上高腳

● 上高腳

作用力腳置於兩手外側的上高腳動作是最基礎的上高腳，作用力腳用腳尖去踩支點，如圖2.14所示。

在保證核心區域穩定的情況下，可以試試自己能夠將腿抬高或伸遠到甚麼程度。

● 內側上高腳

與基礎上高腳相比，將腳踩到兩手內側支點的內側上高腳，對身體柔韌性要求更高，重心更不容易穩定。

內側上高腳一般是站起來之後再出手抓手點，如果很難保持平衡或者傾斜度很高，也可以在站起來重心移動的同時出手抓住目標手點，如圖2.15所示。

腳越向內側越難抬高，需要多嘗試慢慢提高或漸漸向內側移動腳點的位置。

● 手腳同點上高腳

手腳同點上高腳是指作用力腳踩到同側手點的上高腳動作，如圖2.16所示。

通常手腳同點上高腳，作用力腳放在手臂外側。少數情況下，上高腳時把腳放在手臂內側移動。

手腳同點內側上高腳動作更要求身體的柔韌性、脊背與臀部的力量。

為了能抬起腿，在身體與岩壁之間需留出空隙，伸直腳踝去踩支點。作用力腳在手臂肘內側會導致身體向後傾斜，脊背與臀部需發力來維持身體平衡。

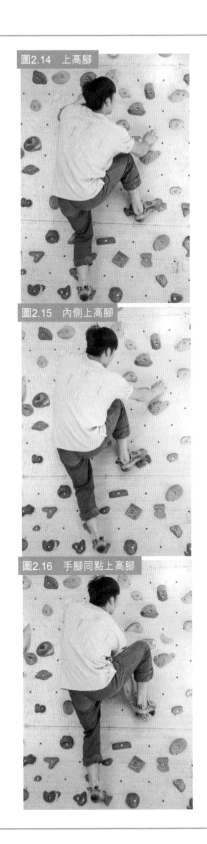

圖2.14　上高腳

圖2.15　內側上高腳

圖2.16　手腳同點上高腳

同側上高腳

同側上高腳是指作用力腳去踩與支撐手同側腳點的動作，如圖2.17所示。做這個動作身體會「開門」——失去對角線穩定，因此需要注意身體的方向、重心移動的時機以及動作間的協調發力。

動作步驟：

1. 在保持核心區域穩定的情況下將身體稍微向左轉動。

2. 抬腳時身體仍保持左傾狀態。

3. 順着右腳發力方向，左腿的膝蓋稍微上推。調整背部，保持身體不向右傾斜。

4. 臀部和背部同時發力保持身體穩定，同時左腿發力將身體推上去。

5. 利用左腳的反作用力上推身體，重心稍向左移動去抓目標手點。

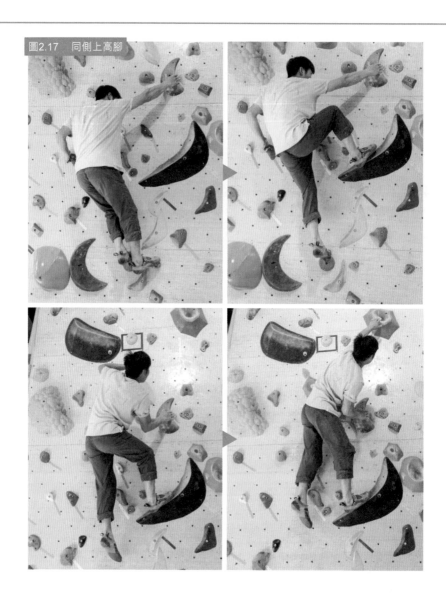

圖2.17　同側上高腳

訓練貼士

手點腳點在同側的支點更容易練習，起始位置支撐手支點的高度與難易程度直接相關。

從上高腳到交叉手

在手的目標支點與上高腳的腳點在身體兩側的情況下，需用上高腳之後再交叉的連續動作，如圖2.18所示。

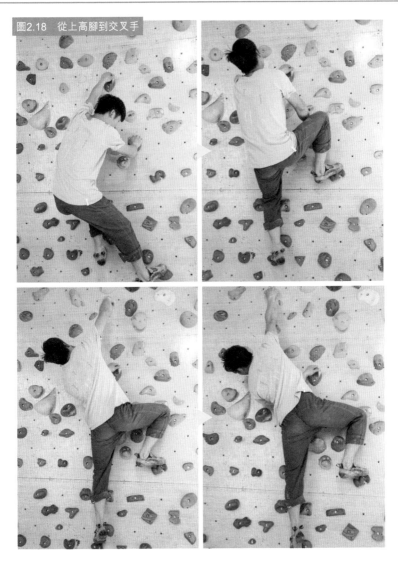

圖2.18　從上高腳到交叉手

動作步驟：

1️⃣ 抬高腳到腳點位置。

2️⃣ 為了充分使用踩出去的左腳的力量，要有意識調整膝蓋的方向。

3️⃣ 抓握支點的左手要保持到最後一刻，為了不讓左腳的力外泄，將膝蓋放在最好的位置來保持身體平衡。

4️⃣ 保持姿勢伸出左手，為了保持身體不要旋轉，右背和左臀的對角線要發揮作用。

5️⃣ 左腳保持踩點，左側腰胯往岩壁上貼，保持軀幹不要轉動。

CHAPTER 2　攀石動作與技巧

41

03 折膝

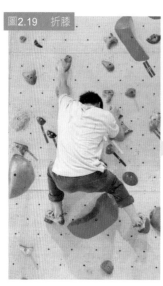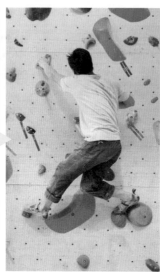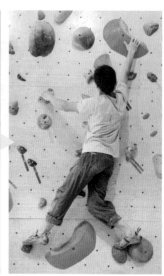

圖2.19　折膝

折膝是指在身體正對岩壁的狀態下，由腰部帶動一條腿的膝蓋朝下旋轉，使身體向上貼近岩壁，去抓目標支點的動作，如圖2.19所示。

這個動作如果腰旋轉不到位，膝蓋有受重創風險。所以在做這個動作前要確保膝蓋充分熱身，避免因為做折膝的動作導致受傷。

應用場景：

1　當有一個腳點朝下或朝向側面無法攀登的時候。

2　當身體快要從岩壁脫落的時候，膝蓋向內側旋轉可穩定身體。

動作講解

1　四點穩定，一條腿折膝內旋下蹲，折膝側的腳向後蹬。

2　以身體為軸，腰部朝抓取手方向旋轉，雙手拉支點，夾緊腋下，身體貼在手臂旁邊。

3　發力抓握目標支點的瞬間肩膀上抬，作用力手向上伸展。

4　非折膝側沒有腳點時，可以踩住岩壁利用摩擦力穩定身體。

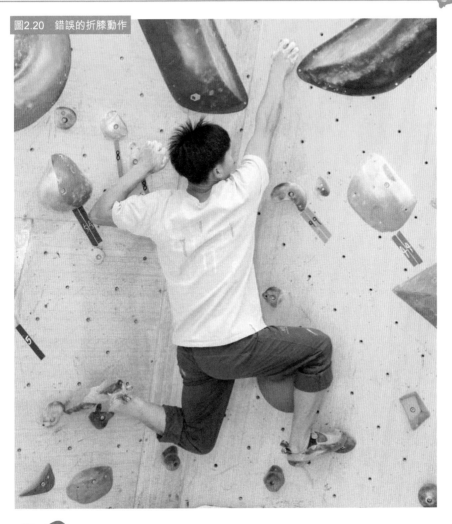

圖2.20　錯誤的折膝動作

如圖2.20所示，這種姿勢下做動態發力等動作會非常危險！

注意事項

1 膝蓋旋轉時腰也要跟着一起轉，只轉動腿部很容易受傷。

2 深度折膝受傷的風險會增加，應儘量避免使用這種動作。

3 折膝狀態做動態發力等大動作風險會更高，膝蓋扭轉的狀態下肌肉用力非常危險。

∅4 掛腳

圖2.21　掛腳的兩個位置：中心側、外側

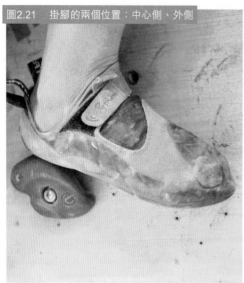

（a）中心側

（b）外側

掛腳是指使用腳跟踩點攀爬的移動動作。掛腳的發力是由上向下壓，能承載一定的重量，是攀石中效率很高的腳法，如圖2.21所示。

掛腳分為掛腳發力與保持平衡的掛腳。

應用場景：

1 當用腳尖去攀登、身體重心不穩時，如腳點距離身體又高又近、腳踩手點等情況。

2 當腳點不好踩時，掛腳比踩點更牢固。

根據行進方向調整掛腳的位置：

1 上半身往上時，用腳跟的中心去掛腳點，雖然這個動作難度大，但更有利於做下一步動作。

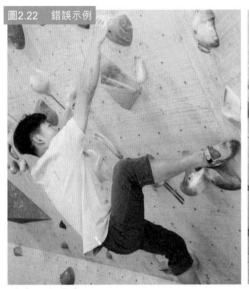

圖2.22　錯誤示例

（a）腰部突出

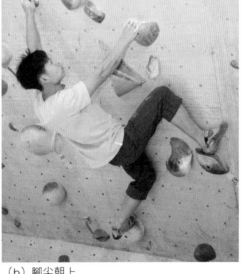

（b）腳尖朝上

2 下半身往上時，用腳跟的外側去掛
　腳點，這樣動作不會被膝蓋擋住。

掛腳一側的臀部用力是身體保持
穩定的重要因素。如果臀部不發
揮作用，腿肚子和膝蓋就容易受
傷。

錯誤示例：

1 腰部突出。因為膝蓋在掛腳的外
　側，若腰部突出容易使掛腳脫落，
　如圖2.22（a）所示。

2 腳尖朝上，身體傾斜不充分。腳尖
　太靠上，攀爬使不上勁，如圖2.22
　（b）所示。

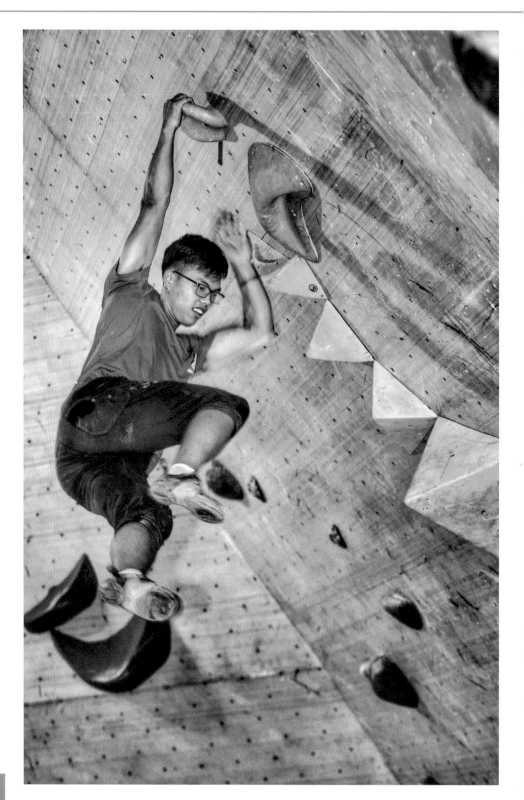

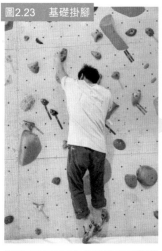 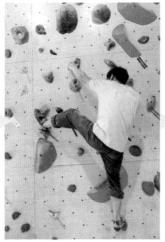 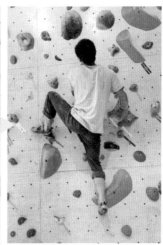

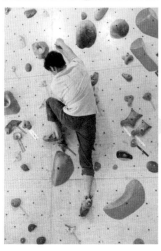 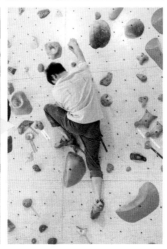

圖2.23　基礎掛腳

⁄⁄ 基礎掛腳

基礎掛腳是過渡掛腳中最基礎的動作，使用頻率較高，如圖2.23所示。

動作要點

① 保持重心穩定，身體平衡。

② 迅速上腳，臀部和背部發揮作用。膝蓋從外側抬起，腰部發力將身體往上抬，膝蓋伸直靠近岩壁。

③ 腳尖向下，腰貼近岩壁，掛腳一側的臀部用力，重心轉移到掛腳點再出手抓手點。

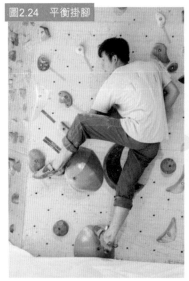

圖2.24 平衡掛腳

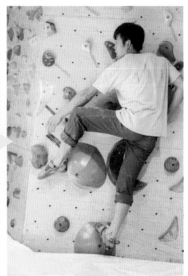

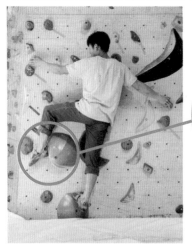

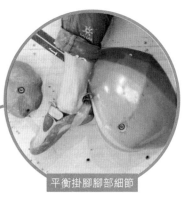

平衡掛腳腳部細節

〰 平衡掛腳

平衡掛腳是為了穩定重心而採用的掛腳，是以保持身體姿勢為目的的基礎技能，如圖2.24所示。在做掛腳動作之前，確保膝蓋充分熱身，如果動作不標準，掛腳動作會對膝蓋的半月板造成損傷，如圖2.24所示。

動作要點

1. 根據腳點的形狀、朝向變換腳的位置和角度，臀部和背部也要配合調整。

2. 膝蓋稍微內旋，腳尖也可稍微偏向內側。

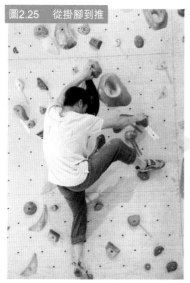

圖2.25 從掛腳到推

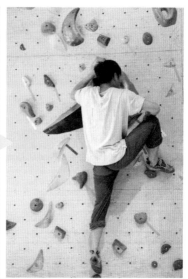

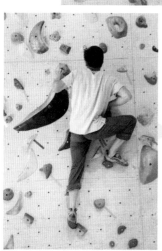

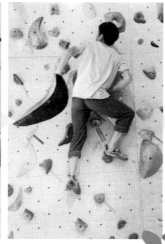

從掛腳到推

從掛腳到推是從掛腳到推起身體的連續動作，如圖2.25所示。掛腳之後通過支撐手的推力去抓取更高位置的支點。從掛腳到推是攀石使用頻率很高的動作。

動作要點

1. 保持重心穩定，身體平衡。

2. 迅速上腳，臀部和背部發揮作用。膝蓋從外側抬起，腰部發力將身體往上抬，膝蓋伸直靠近岩壁。

3. 左側支撐手用力，將重心轉移到右腳上，再伸右手去抓目標支點。

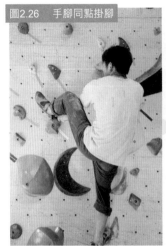

圖2.26　手腳同點掛腳

手腳同點掛腳

把腳跟掛到正握着的手點上稱為手腳同點掛腳，如圖2.26所示。

動作要點

1. 保持重心穩定，腿部抬高。

2. 多數情況下，支點上能放腳的空間很小，宜考慮伸入角度，腳尖朝上把腳跟搭上去。

3. 掛好之後腳跟向岩壁內側扭，腳尖降低，膝蓋靠近岩壁。同時臀部和背部一起用力。

4. 右手要一直推支點，直到重心轉移到左腳。

5. 為了讓身體不從岩壁脫落，掛好腳的同時，背部和臀部的對角線運動也要發揮作用，身體穩定下來之後再伸出左手。

圖2.27　兩邊掛腳

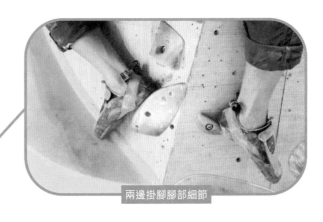

兩邊掛腳腳部細節

∥ 兩邊掛腳

兩邊掛腳是用兩隻腳夾住兩個腳點往上爬的移動，在野外岩場和岩館都可以應用，如圖2.27所示。

動作要點

1. 保持重心穩定，先用一隻腳做最基礎的掛腳。

2. 用兩隻腳夾住兩個腳點。

3. 右手抓穩支點，臀部和背部對角線用力。

4. 為了保持平衡抬起掛着的右腳。

5. 運用對角線平衡保持身體穩定。

05 勾腳

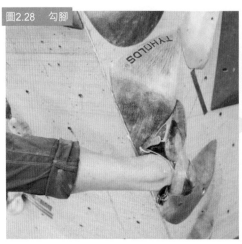

圖2.28　勾腳

勾腳是指用腳背勾住支點的動作，如圖2.28所示。如果膝蓋或腳踝彎曲，或變換腳尖和腳的角度，勾住的腳就可能會脫落。

由於勾腳時重心已經很高，想要從這個高度再抬高身體很難。因此，勾腳的作用通常是為了使身體穩定，而非向上攀登。

掛腳要降低重心，勾腳要提高重心。

應用場景：

1 由於支點位置角度特殊，用腳尖或腳跟不好踩的時候。

2 沒有支點的岩棱或者岩壁板邊，不得不靠勾腳平衡身體的時候。

3 支點高出頭部許多，手夠不到的時候。

基礎勾腳

基礎勾腳是以維持姿勢為目的而進行的。通過勾腳減輕身體的搖擺晃動，而非拉近距離，如圖2.29所示。

動作要點

1 腳尖與腳踝呈「L」形。

2 用鞋子中腳趾的形狀去契合支點的形狀，反弓腳勾住支點。勾住的位置通常是腳的拇趾和第二趾。小腿用力。

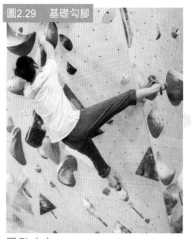
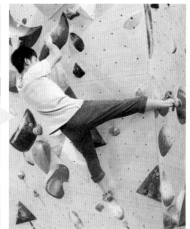

圖2.29　基礎勾腳

圖例（a）

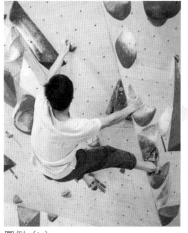
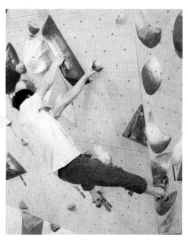

圖例（b）

3 膝蓋稍內旋，腳尖也稍稍轉向內側，膝蓋伸直不要彎。臀部和背部也要用力保持身體平衡。

包夾式勾腳

包夾式勾腳是利用雙腳夾住支點或朝反方向推點的腳法動作，多用於大仰角路線。在一個較大的支點或兩個相鄰支點上，雙腳一勾一踩，夾住同一個支點，踩點的膝蓋彎曲發力，勾腳的腿要伸直。腰部繃緊用力。

動作要點

包夾式勾腳有腳背與腳尖、腳背與腳跟和腳尖與腳尖三種方式，如圖2.30所示。

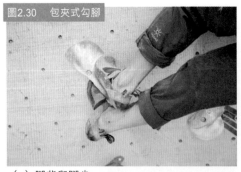

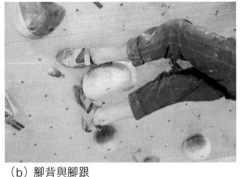

（a）腳背與腳尖　　　　　　　　　（b）腳背與腳跟

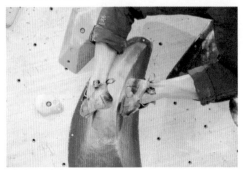

（c）腳尖與腳尖

圖2.30　包夾式勾腳

直升機式勾腳

在身體下方沒有腳點的時候，可用一隻腳勾住支點，一邊反轉身體一邊用另一隻腳去踩勾住的腳點，通過兩隻腳的勾和推將支點夾住，抬高身體，如圖2.31所示。

動作要點

1. 腹部用力，雙腿抬起，一隻腳迅速踩上目標支點，利用推力保持身體穩定。

2. 調整腳型，通過左腳踩右腳勾的包夾式勾腳，將目標支點夾在兩腳中間。

3. 身體穩定後，改變左手握法，左腳放開，右手去抓目標支點。

4. 右手抓穩後，放開勾腳。將左腳或右腳踩到原手點，頂起身體，直至左手也抓住目標支點。

訓練貼士

練習直升機動作，需要選容易抓握的較大的目標支點。目標支點需要設置得遠一些，如果距離太近，可能用不到直升機動作就直接登上去了。

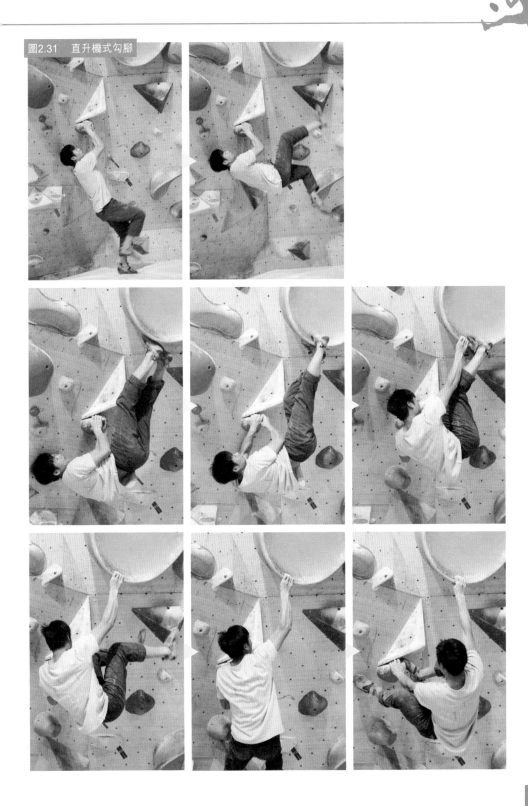

圖2.31　直升機式勾腳

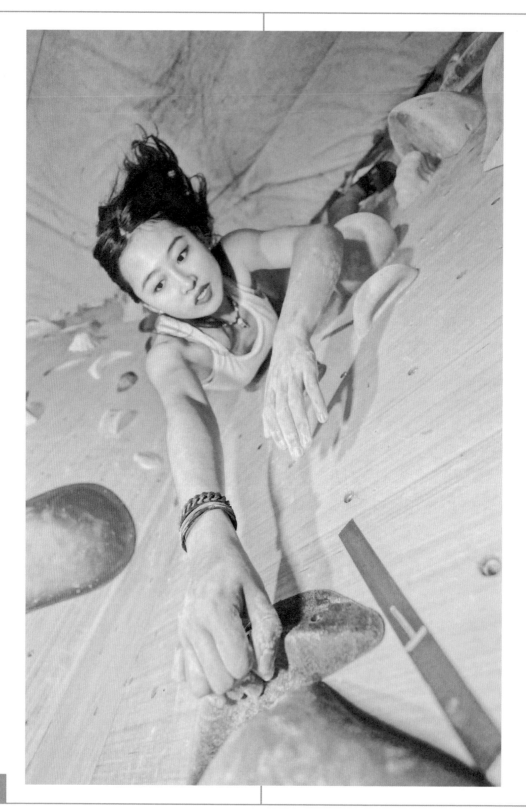

06 背腿

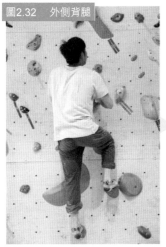

圖2.32　外側背腿

背腿指將一條腿伸到外側或內側以尋求平衡的動作。這個方法可以在右腳只能放在右手下面，或者左腳只能放在左手下面的時候使用。

同側手腳接近垂直的情況下，身體很容易發生旋轉。如果想保持平衡，通常人們會採用換腳的動作，使身體轉換成對角支撐。背腿的優勢在於簡化換腳的過程，只要把另一隻腿放到支撐腿的內側或外側，讓雙腿呈交叉狀，以對角支撐的方式保持身體穩定。

應用場景：

1 只在作用力手同側有腳點且不能換腳的時候。

2 想提高攀爬效率，減少換腳的步驟。

3 深度背腿的狀態下，可以把身體充分下沉來休息。

外側背腿

外側背腿是指通過伸出與作用力手異側的腿來保持平衡的動作，如圖2.32所示。

外側背腿適合在保持靜止狀態去抓目標支點，也適合休息時使用。

基本動作：

1 用支撐手同側的腳去踩點，將左腿向右擺出，直到身體不會旋轉的位置。

2 背腿使身體穩定，同時降低重心，在一個最穩定的位置去抓住目標支點。這時候需要背部和臀部的對角線發揮作用，核心區域收緊。

CHAPTER 2　攀石動作與技巧

57

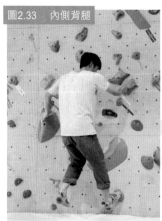 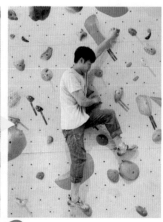

圖2.33　內側背腿

3 抓住目標支點後，將重心轉移到支撐腳。

訓練貼士

腳點處於支撐手外側，交叉去抓目標支點比較容易練習。將目標支點的距離設置近一些，掌握基本的外側背腿技能。

內側背腿

內側背腿是指將一條腿放入岩壁和另一條腿之間保持平衡的動作。比外側伸腳使用頻率低，適用於不能用外側伸腳的場合，如圖2.33所示。

應用場景：

1 手和腳的距離很近，身體內側只有放一隻腳的空間，而且距離目標支點較遠。

2 只有支撐手同側有腳點，但是想將身體向上移動一大步。

動作要點

1 用和支撐手同側的腳去踩點。

2 身體和岩壁之間需要留出能放進左腿的空隙。

3 將左腿放進身體內側，腳壓在岩壁上，防止身體旋轉。支撐腳登腳點，同時腰部旋轉，增加移動距離。

4 利用下半身發力將身體抬起，放進內側的腳儘量踩岩壁產生摩擦力。

5 臀部和腹部用力，控制身體不擺動，防止「開門」動作發生。

訓練貼士

如果身體內側沒有放腳的空間就無法完成這個動作，設置的時候要考慮到這點。

07 對抗發力

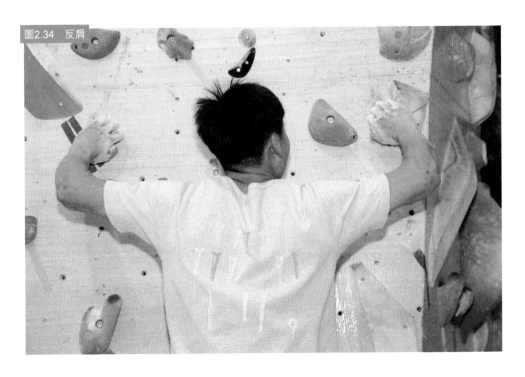

圖2.34　反肩

對抗發力是指利用作用力與反作用力保持身體平衡或移動的動作。對抗發力的用途與適用範圍很廣,從整個攀石技巧到手腳擺放的細節都會用到。

反肩

反肩是通過兩手去拉開口朝向相反的兩個支點借助產生的反作用力去攀爬的動作,如圖2.34所示。肩背對抗用力,雙手去抓支點,形成相反的作用力。

訓練貼士

為了兩手能對着向兩邊拉,要設置兩個相鄰的支點。

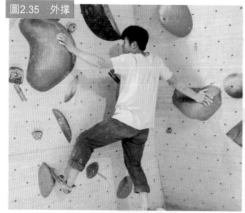
図2.35　外撐
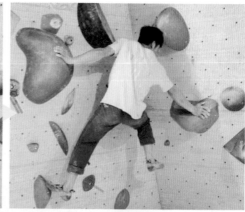
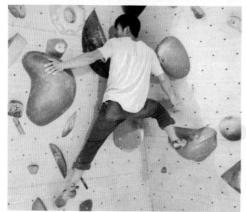
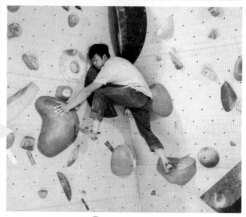

✍ 外撐

外撐是張開左右兩條腿頂在兩邊岩壁，利用撐力向上爬的動作，如圖2.35所示。

外撐是把腳抵在牆上使身體穩定的腳法，適用於角落或寬闊的凹角，在野外岩場也會經常用到。

腳的位置有支點可以踩，沒有支點也可以用鞋底產生的摩擦力來保持穩定。

步幅大的外撐對髖關節的柔軟性要求較高。

動作要點

1. 腳點儘量一步到位。在仰角路線，腳放上去就很難再移動，所以快速判斷腳點的有效位置很重要。

2. 支撐腳推壓支點，作用力腳一點一點往上挪。

3. 身體穩定之後作用力腳踩上支點。

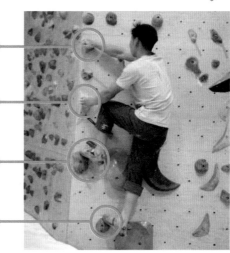

一手拇指向下

一手拇指向上

腳尖內側踩點

腳尖外側踩點

圖2.36　側身對抗

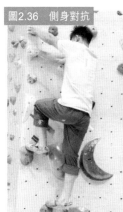

動作技巧：

做外撐動作時，雙腳儘量向後張開，身體貼近岩壁，上半身保持前傾，腰部不要後突。只要上半身能夠向前傾倒，即使放開雙手，也可以保持穩定。

在角落兩側岩壁有支點的情況下很容易設置，也可以練習手腳都撐着岩壁移動的攀爬動作。

側身對抗

側身對抗（Layback）是利用手的拉力和腳的推力（兩個相反的力）去做攀登的動作，如圖2.36所示。適合豎直排列的支點或豎長形的支點，在岩縫、造型中使用頻率較高。

側身對抗是在造型支點、裂縫等形狀的岩石上可以使用的攀石方法。

動作步驟：

1 身體側面靠近岩壁。一手拇指向

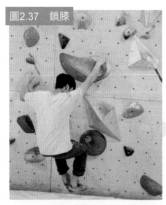 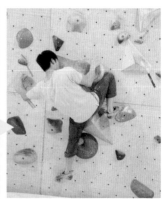

圖2.37　鎖膝

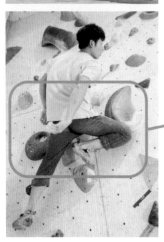 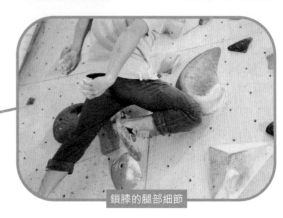

鎖膝的腿部細節

下，一手拇指向上，一腳腳尖內側踩點，一腳腳尖外側踩點。

2　用拇指夾住支點，防止身體旋轉，加強平衡。

3　因為身體慣性總會向左轉，所以要有意識地將身體向右靠，腹部、背部、臀部也要控制身體不要旋轉。

4　左右手腳輪流或交替攀爬。腳往高處抬可能使姿勢更穩定，卻會加重手的負擔，導致疲勞速度變快。

動作要點

側身對抗動作平衡性強，需要力量對抗，身體容易疲勞。在攀爬中，兼顧平衡與攀石速度非常重要。

鎖膝

鎖膝（Knee Bar）把腳和膝蓋（腿）鎖進一個大支點和它下邊的腳點中，是保持身體穩定的方法，如圖2.37所示。雖然在攀爬中使用的機會比較少，一旦能用這個方法就可以解放雙手，使雙手得到充分休息。

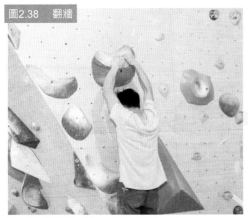

圖2.38　翻牆

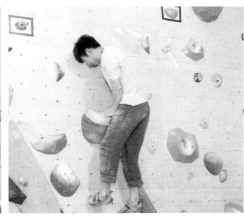

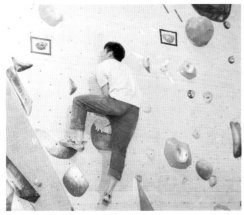

1. 通過腳踝的角度調節膝蓋到腳尖的距離。

2. 鎖膝對核心區域的能量消耗很大，需合理利用。

翻牆

翻牆（Mantling）顧名思義就像小時候翻牆時，手掌撐起身體然後站立起來的動作，如圖2.38所示。

利用推壓支點產生的力量移動，類似

於用俯臥撐支起身體的動作。在平時的攀石中不經常使用這個動作，它要求肱三頭肌的力量和肩的柔軟性。

動作要點：

1. 如果沒有腳點就通過踩岩壁摩擦獲得力量。

2. 彎曲手腕同時轉移重心。兩條手臂完全伸直，重心徹底轉移到支點上。

3. 注意在保持平衡的同時兩腳依次登上支點。

做翻牆動作通常都在比較高的地方，一旦失敗容易造成大的事故和創傷。儘量在失手掉下也不會有危險的高度練習。

室內想設置傾斜度小的岩壁可以用圖2.38所示的大支點，使用起來很簡單。野外攀石的人要使用低的岩石進行練習。

上撐

上撐是利用撐在上方較大支點或岩壁頂部的撐力使身體穩定的動作，如圖2.39所示。該動作主要靠腳登支點的推力穩定身體。垂直上推調整為橫向推牆移動也適用。

上撐動作近年在攀石競技中經常出現，為上撐動作設計的造型支點也越來越多。

動作要點：

1 手能發揮作用的位置在肩膀正上方，發力前要確定好手放置的目標位置。

2 雙腳選擇合適的位置打開，用力蹬的同時，單手用肩膀扛住支點或兩手一起抬起頂住頂部，保持身體穩定。

圖2.39　上撐

圖2.40　Figure 4

⁄⁄ Figure 4（膝掛肘）

Figure 4動作應用於手點很大而沒有腳點的場合，是攀冰中比較常用的動作技術，如圖2.40所示。

動作要點

1　雙手握緊較大的支點，然後將一條腿從兩臂內側搭到手臂上。

2　由搭着的腳掌控身體，如果搭着的腳向下旋轉，身體就會向上旋轉。

3　搭着的腳可以與岩壁間形成摩擦，在增加身體穩定性的同時產生向下的蹬力。

4　非搭腿的手臂為發力手臂，盡力伸直去抓目標支點。動作要求背部繃緊拉直，如果背部彎曲，那麼手臂伸出的距離就會有限。

訓練貼士

練習這個動作時選擇一個可以兩隻手抱住的支點，不選用腳點。目標支點距離遠一點。

08 動態發力

在岩壁上利用跳躍去抓目標支點的動作稱為動態發力（DYNO）。通常是指攀石者動態移動時，在跳到最高點（Deadpoint）的一刹那，利用身體一瞬間的無重力狀態去抓目標點的動作。

動態發力技巧在於利用身體下沉，腳與手產生的反作用力。腳在動態發力中負責提供強勁的推力，手在動態發力中提供身體貼近岩壁的拉力並控制動態發力的方向。

動態發力對身體協調性要求很高，需要動作從開始到結束一氣呵成，同時需要在動作開始前就想好動作結束後如何控制姿勢並保持身體的穩定。動態發力是常用的發力動作，是攀石能力晉級必備的動作技術。

應用場景：

1 手點和腳點都不易抓踩，重心移動速度太慢可能會導致墜落。

2 目標支點距離較遠，只用靜態發力抓不到。

3 無法以一個穩定姿勢伸出手的時候。

4 前一步動作走得不好，下一步直接使用DYNO比較輕鬆或效率更高，但也有失敗掉下來的風險。

種類與講解：

動態發力根據是否脫腳分為「動態移動」和「騰躍發力」。動態移動是指手腳與岩壁的接觸點始終保持在兩點以上。騰躍發力的動作在一瞬間沒有接觸點或只有一個接觸點。

動態移動

動態移動手點不好抓、腳點不好踩，特別是雙手的手點都比較小或不易支撐，難以鬆開單手去抓目標支點時使用，如圖2.41所示。

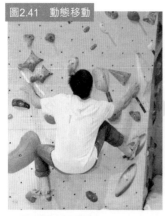
圖2.41　動態移動
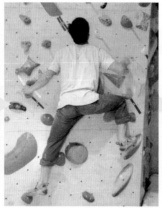

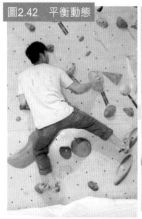
圖2.42　平衡動態

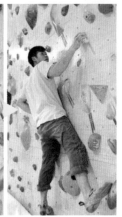

背面示範　　　　　　　　　　　　　側面示範

在手和腳都不能離開支點的情況下，含胸將重心沉向與目標支點相反的方向，彈起身體，待身體靠近岩壁的瞬間出手去抓目標支點。

動作步驟：

1　在手點不好抓、腳點不好踩的情況下得不到大的反作用力，因此需要胸部遠離岩壁，使下半身積蓄力量，視線不要離開目標支點。

2　身體沉至最低處，下半身發力抬起身體，出手抓目標支點。

3　為了抓住目標支點的瞬間身體不晃動，背部和臀部要繃緊，穩定身體。

動作要點

去抓比較遠的支點時要利用作用力手的推力。

平衡動態

平衡動態是指手點不好抓、腳點不好踩，需要迅速擺脫不穩定姿態，去抓位置較近且相對好抓的目標支點，以儘快恢復身體平衡的狀態，如圖2.42所示。

動作要點

1. 由於目標支點較近，下半身發力太大的話反倒不容易抓，需要控制發力力度，提高發力精準度。

2. 抓住目標支點後，背部和臀部控制身體不要遠離岩壁，手臂輕微鎖定，調節搖晃帶來的反作用力。

動態騰躍

動態騰躍是指姿勢比較平穩的時候雙腳跳起來，出手去抓目標支點的動態發力，如圖2.43所示。

兩隻手握着支點，然後跳起，用一隻或兩隻手去抓目標支點。

動態騰躍是DYNO的基礎動作，動作要點在於合理利用身體慣性。

動作步驟：

1. 看準目標，下沉身體，調整重心。視線不要離開目標支點。為了跳得更高更遠，身體沉向與目標支點相反的方向。手臂伸直與下沉的速度都很重要。為了得到更大的反作用力，可以通過將身體反覆幾次下沉擺動，不過儘量不要超過3次。過多的擺動不會增加反作用力反而會使身體疲憊，動作處理不果斷。手腳盪出去之後再跳，效果比較好。

2. 調整腳點，選擇最容易穩定的發力位置。

3. 跳起時，通過腳部發力和下半身的聯動將能量傳遞到核心區域，同時抬高身體伸出雙手。

4. 身體盡可能地向上伸展，直至到達最高點再鬆開手。選擇適宜的出手時機，過早出手會使身體離開岩壁

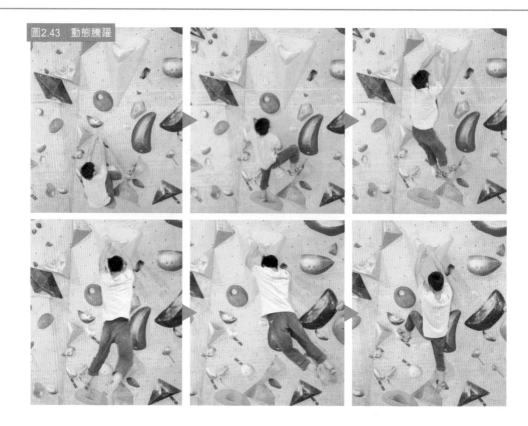

圖2.43　動態騰躍

的時間加長，損失大部分的衝力。手在支點上停留的時間越長，越能夠提供充分的動力。下半身整體的協調動作與手離開支點的時機很重要。

5 比目標支點跳得更高一點，在回落瞬間抓住支點。抓支點的手腕儘量積蓄力量，伸得太直會很難壓制後面的反作用力。抓住目標支點的瞬間再把身體往上提一點，如果可以，手肘彎曲一點成功率會大大增加。

6 為了抑制身體搖擺，另一隻手可以按住岩壁，同時核心區域發揮作用控制身體。

1 通過改變左右腳點位置高低，或錯落或一致等來設置多樣性的練習方法。

2 雙手動態騰躍訓練的目標支點通常選擇在身體兩側的兩個支點，通過改變支點高低和朝向使練習富於變化。設置身體兩側目標支點，抓取目標支點後注意控制身體的搖擺，可用非作用力手按住岩壁來停止擺動。

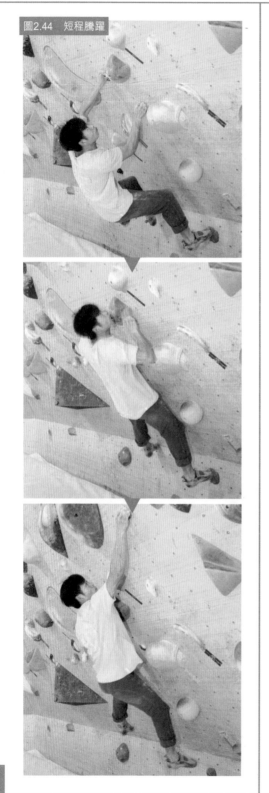

圖2.44 短程騰躍

短程騰躍

針對目標支點較小或方向不佳，用不脫腳的動態發力夠不到，用基礎動態發力抓住又可能因反作用力太大而不穩定的情況，可以選擇發力適中的短程騰躍。

短程騰躍是動態發力中的另類。一般動態發力會先蓄力再發力，儘量加強反作用力，以跳得更高更遠。短程騰躍不需要通過降低重心來蓄力，發力時也需控制力度與高度，以便在抓住支點後更好地穩定身體，如圖2.44所示。

動作步驟：

1 觀察目標支點的形狀。

2 抬高重心，手臂鎖定，將手伸到身體最高處。

3 不要過度蓄力，身體稍微外傾，沿着岩壁向目標支點發力，避免發生擺蕩。

雙手並抓

雙手並抓是目標支點比較好抓、但距離稍遠時使用的抓點方式，如圖2.45所示。身體下沉到手臂伸直，獲得反作用力，下半身聯動，在重心移動之後，雙手去抓目標支點。這個動作需要充分利用身體向上的反作用力。

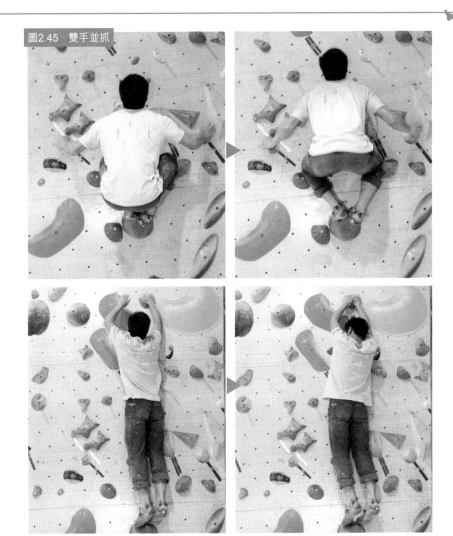

圖2.45　雙手並抓

動作步驟：

1️⃣ 身體下沉到手臂伸直，獲得反作用力。

2️⃣ 腳尖發力踩支點將身體推出去。

3️⃣ 視線不能離開目標支點，抓點位置要準確。可以跳得稍微高一些，下降的瞬間抓點。

訓練貼士

初期訓練不管是支撐手點還是目標手點都建議選擇比較大的支點。目標支點也可以選擇pinch形的兩個支點或差異大的兩個支點組成多種支點組合來進行練習。

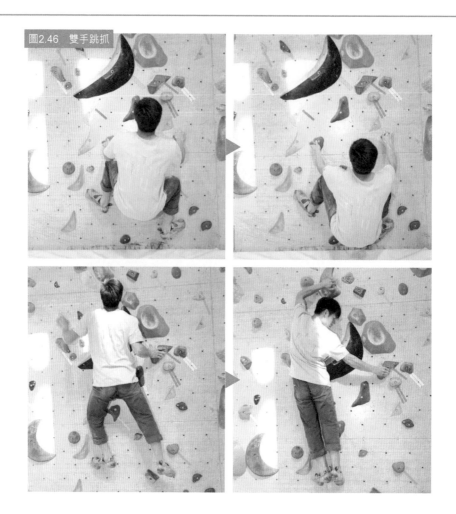

圖2.46　雙手跳抓

〰 雙手跳抓

雙手跳抓是指雙手依次去抓兩個不同的目標支點，如圖2.46所示。在抓取第一目標支點不能保持身體穩定的情況下，瞬間靠另一隻手抓住第二目標支點減小晃動，保持平衡。

動作步驟：

1　身體沉向與所跳方向相反，注意力集中到下半身。根據到第一目標支點的距離決定身體下沉的深度和跳起的衝勢。

2　左手接觸到支點的瞬間，手臂輕微鎖定來穩住身體。同時視線餘光落到右邊支點，快速移動右手。這個動作要點在於把控好動作發力的時機和速度。

3　兩隻手抓住支點的瞬間身體容易搖晃。預測搖晃程度，核心部位發揮作用，儘量控制身體。必要時可能需要換腳。

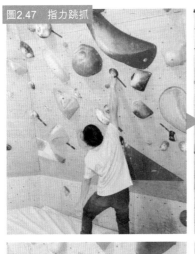

圖2.47 指力跳抓

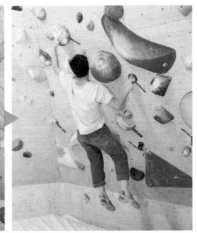

訓練貼士

1. 練習時儘量選擇兩隻手才能保持的支點，不要選擇一隻手就能輕鬆保持的支點。

2. 目標支點根據第二個支點的位置難易度會明顯改變，橫向跳出的情況居多。

雙手跳抓動作在近年的攀石競技中越來越頻繁地出現。

 指力跳抓

指力跳抓適用於雙手很穩，但沒有腳點，目標支點距離較遠的情況，如圖2.47所示。

訓練貼士

靜態的拉引體很少能將身體抬那麼高，如果想要利用反作用力需要在岩壁上多加練習。

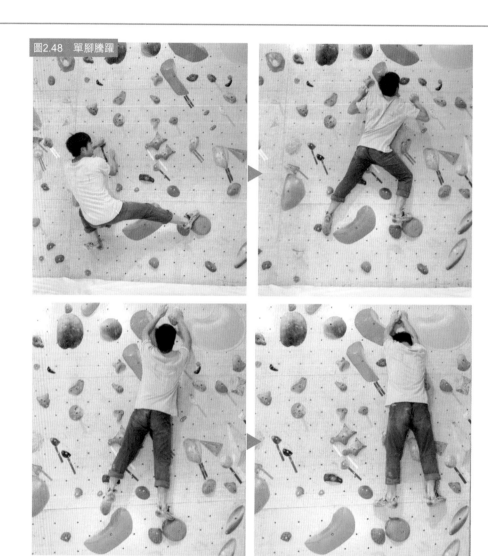

圖2.48　單腳騰躍

⫻ 單腳騰躍

單腳騰躍是指雙手伸出的同時，某隻腳踩上腳點，順勢跳起來的動態發力動作，如圖2.48所示。

動作步驟：

1　保持核心區域穩定，注意力集中在下半身。

2　用腳心三角形區域踩點，踩在腳點邊緣位置。

3　左手一直按壓到最後再鬆手，通過下半身聯動將能量傳遞到臀部。

4　抓住的瞬間身體會大幅度搖擺，臀部和背部對角線發揮作用控制住身體。

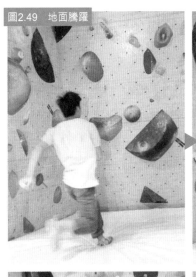

圖2.49　地面騰躍

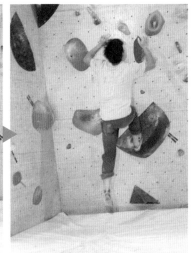

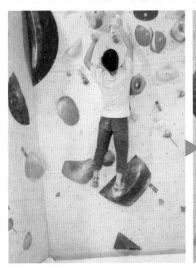

⁄⁄ 地面騰躍

地面騰躍是指從地面助跑，踩上一個支點，通過踩支點的衝力伸出兩隻手去抓更高位置的目標支點，如圖2.49所示。

地面騰躍是近年比較流行的攀石動作。

在跑之前需要考慮以下5點：

1️⃣ 要踩目標腳點的甚麼位置？

2️⃣ 用左腳踩還是用右腳踩？

3️⃣ 要踩目標腳點的角度如何？

4️⃣ 從目標腳點起跳到目標支點的距離多遠？

5️⃣ 考慮跑的路線、速度與步幅大小。

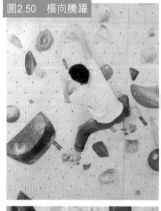

圖2.50　橫向騰躍

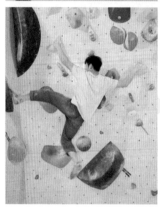
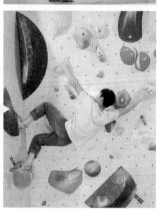

動作要點

1. 視線不要離開要踩的地方。

2. 踩上腳點的瞬間視線轉移到目標支點，大腿後側用力。

3. 腳踩到支點蹬出去。

4. 保持核心區域穩定。

橫向騰躍

橫向騰躍是指踩腳點橫向跳躍的動態發力，如圖2.50所示。

動作步驟：

1. 保持核心區域筆直，注意力集中到下半身。

2. 用腳尖踩住支點，向上騰躍發力，控制核心區域發力。

3. 手抓住支點的瞬間下半身動起來，腳快速移動到目標腳點。

4. 身體通常會大幅度搖擺，控制核心區域減緩晃動。

三腳貓

三腳貓（Cypher）動作通過腿的鐘擺

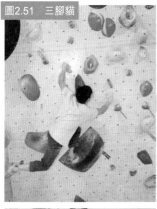
圖2.51 三腳貓

運動產生推力前進。適用於支撐手與支撐腳在同側，且目標支點較遠的情況。

常規動態發力是雙腳發力產生反作用力把身體向目標支點推。三腳貓動作則是利用擺動外側懸着的腳產生加速度進而動態發力。雖然支撐腿發力也會產生向上的反作用力，但這個動作的重點更在於懸着腿以反方向的支撐手點為圓心，順勢擺蕩，當加速度達到最大時瞬間出手。

三腳貓動作需要身體極佳的協調性，從腿的擺蕩、上半身跟進、到出手抓住目標支點，需要一氣呵成完成該動作，如圖2.51所示。

動作步驟：

1. 雙手支撐，外側背腿，為向上跳躍做好準備。

2. 右腳往右側張開，增加讓身體向上的推力，雙手更近一步拉住支點。

3. 左手為右腿擺蕩的圓心，右手順着擺蕩的趨勢瞬間伸手。

訓練貼士

目標支點處於橫向的時候容易練習。

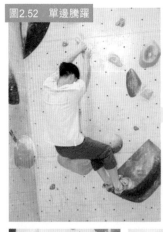 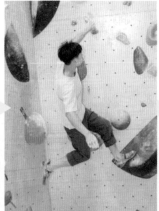 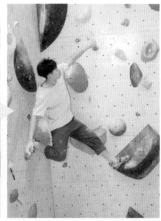

圖2.52．單邊騰躍

⫸ 單邊騰躍

單邊騰躍是指只有同側的支撐手點與腳點，靠半邊身體動態發力去抓目標支點。單邊騰躍通常用在目標支點距離較遠，支撐手點只能單手握住或雙手抓點不容易平衡的情況，如圖2.52所示。

動作步驟：

1 單手抓握支點，身體垂在支撐手下方。身體雖然距離目標支點變遠，但平衡的狀態更利於腳部反作用力的發揮，從而跳出更遠的距離。

2 非支撐手臂下垂，以畫弧的方式向上擺動，增加向上的動能。

3 支撐腳配合發力將半邊身體推出去。

4 抓取手抓住目標支點後要控制身體減小擺動。支撐手要儘量留在點，越晚脫手身體越穩定。若跳得太遠

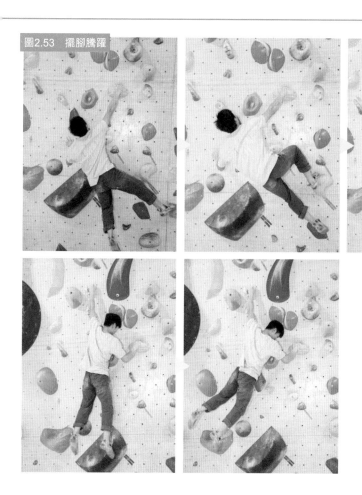

圖2.53　擺腳騰躍

使支撐手脫離，可以跟在抓取手之後抓住目標支點，或用手扶一下岩壁。

擺腳騰躍

擺腳騰躍是指利用擺腳產生的慣性，先伸出一隻腳踩上腳點，再單腳跳起，去抓目標支點，如圖2.53所示。

動作步驟：

1　保持核心區域筆直，左腳儘量往後擺動。

2　利用擺腳產生的慣性，右腳先踩上腳點。踩過去的時候瞄準位置要比目標腳點稍微靠上。

3　踩住右腳點後連續發力，出手抓目標手點。

4　為止住身體的搖晃，應該控制核心區域發力，調節身體穩定。

09 綜合派系

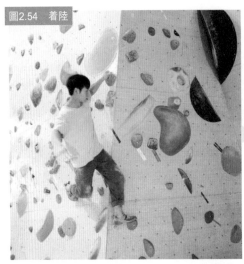

圖2.54 着陸

綜合派系主要介紹攀石動作綜合使用的幾種特殊或特定模式。綜合派系多用於攀石競技，近年在難度競技中也開始被採用。野外攀石很少用到綜合派系的動作。

着陸

着陸是指從一個巨大的支點或造型支點跳到另一個大支點的移動，是綜合派系的基礎動作，如圖2.54所示。

圖2.55 跑

跑

跑是指在兩個以上的支點上跑，如圖2.55所示。

跑是位於橫向騰躍等以腳為起點的動態發力的延長線上的動作，這也是綜合派系的基礎動作。

圖2.56 站及推

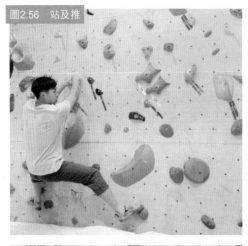
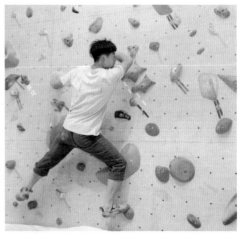
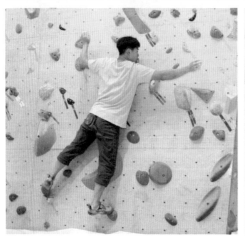
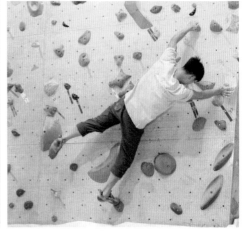

站及推

從一個比較穩定的姿勢跳起，一隻手抓住目標支點，然後再推下方支點，保持抬高的身體穩定。

圖2.56所示為左手抓右手推兩個動作連續的移動。

動作步驟：

1 開始時身體在岩壁上保持穩定狀態。發力時身體站起來，而不是跳起來。

2 右手作為支撐手別太用力，左手劃出去一個大圓弧抓目標支點。

3 左手抓住目標支點後不要太用力，若身體前傾不容易接下一個動作。

4 右手推壓下方的支點止住前衝的勢頭，左臂最好在右手推的時候微鎖控制。

5 如果身體和岩壁保持平行，就能保持平衡，膝蓋不要彎曲。

圖2.57　三連抓

⁄⁄ 三連抓

三連抓（Triple Clutch）是指攀爬者蹬腳點得到力量之後衝出連續抓三個支點，如圖2.57所示。

三連抓是綜合派系的代表動作之一。

動作步驟：

1. 雙手盡力抓住支點，左腳把身體蹬出去保持動態發力。

2. 右手抓住第一目標支點後發力，將重心維持在第一目標支點與第二目標支點之間。

3. 借助向上的動能，抓住第二目標支點。抓住第二目標支點後將身體發力方向調整向第三目標支點。

4. 抓住第三目標支點後身體會大幅度搖晃，注意輕微鎖臂，背部與核心區域發力停止晃動。

Chapter 3

如何精進攀石技術

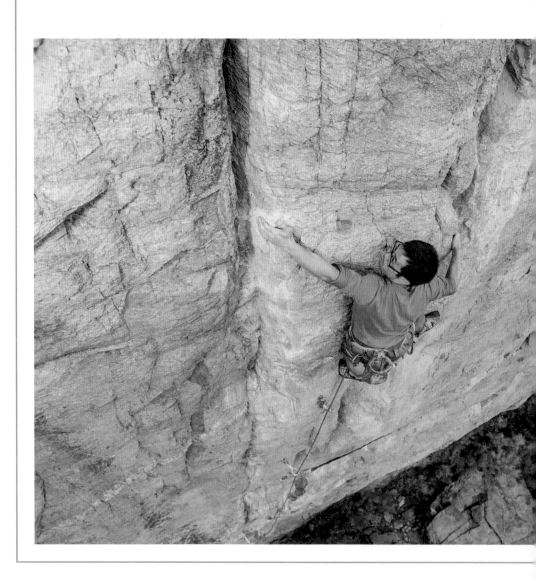

前面兩章詳盡地介紹了攀石姿勢與動作技巧，本章主要介紹這些動作在攀爬路線中如何靈活有效地運用，進而精進自己的攀石技術，提高自己的攀石水平。

攀石運動從不同的角度可進行不同的分類。按運動場所分為人工岩壁攀登和自然岩壁攀登；按組織形式分為自由攀登與競技攀登；按比賽項目分為難度賽、速度賽、攀石賽；按保護方式分為先鋒攀登、頂繩攀登、徒手攀登等。

但無論哪種攀爬場景、攀爬形式，攀石動作與技巧的運用都是相通的，保證攀石動作充分有效地完成都是有效攀爬的關鍵。如何保證攀石動作充分有效地完成，在日常攀爬中如何不斷精進自己的攀石技術，便是本章內容介紹的重點。

01 建立自己的攀石動作庫

學習新動作，建立屬自己的攀石動作庫，有助於系統認識與有效提高自身的攀爬能力。

通過上一章的內容，大家認識了許多不同風格、不同特點的攀石動作。但認識不等於掌握，掌握不等於會用。初學者較少用到「騰躍抓點」，一般攀石愛好者較少接觸到「綜合派系」的攀石動作。建立自己的攀石動作庫的過程也是攀石水平逐步提高的一個過程。

如何建立屬於自己的攀石動作庫

建立攀石動作庫的方式可分為借助專業攀石教練進行技術指導與自主學習兩種。國內攀石行業發展初期，攀石愛好者接觸攀石多是由老岩友「傳幫帶」，隨着攀石運動的發展通過攀石機構或向攀石教練系統學習的愛好者越來越多。

無論哪種方式，想要為自己的動作庫增磚添瓦，都需要進行大量的攀爬訓練。

- **借助攀石教練的專業指導，是攀石入門最便捷有效的方式**

合格的技術指導，一方面可以幫助攀石者系統學習攀石動作技巧，加快攀石動作的學習速度，另一方面可以避免攀石者長期反複試錯帶來的負面影響。

攀石者入門課程，主要以攀石動作教學以及圍繞動作教學的路線攀爬訓練為主。攀石教練會帶領學員反複、目的明確地練習一個動作。在學員成功掌握該動作後，教練會將其加入攀石或難度路線中，結合學員已經掌握的

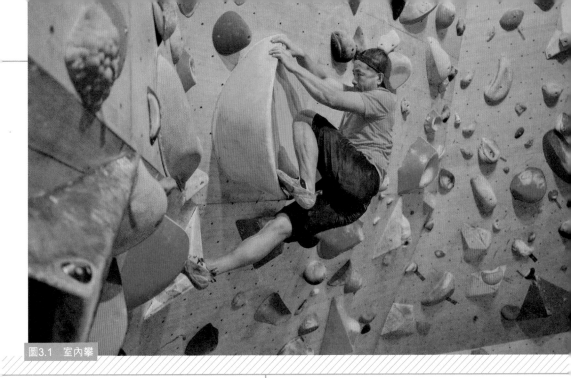

圖3.1　室內攀

動作庫，進行多樣化的訓練。新動作的學習應循序漸進，逐漸增加難度，多樣的練習會為攀石者的綜合能力提升提供快速、積極的影響。

攀石者進入中級水平，在技術指導的幫助下，需要加強自身對路線思考能力的培養，加大複雜動作的學習，最大化地激發自主攀爬的潛能。

攀石教練的高級課程則主要針對水平突出的學員進行有的放矢的指導，旨在提高學員攀石動作的完成度，協助構建學員強大的攀石心理，特別強調學員的自主思考。強調學員發現自己訓練的重點在哪裏、如何組織與策劃自己的訓練、如何保持訓練合理並得到執行。在攀爬路線時，無論路線完成還是未完成學員都需要複盤並進行思考。

攀石教練指導動作如圖3.2所示。

● 自主進行攀石訓練需要堅定的毅力

取得一定成績的攀石愛好者可能沒有接受過專業的攀石指導，但通常進行過相對專業的自主訓練。自主訓練最大的問題並不在於訓練方式，而在於攀石者對攀石在時間、精力上的投入，是否能夠長期堅持訓練。

攀石運動需要持續訓練才能保持能力，進而提高攀爬能力。如果不保持持續的訓練，別說初學者無法進步，就連取得一定成績的攀石者攀爬水平都會有明顯下降。

初學者希望穩定提高攀石水平，通常需要保證每周兩次以上的攀爬頻率。初學階段，攀石者可以多攀爬不同風格的路線，儘量攀爬自己能力邊緣的

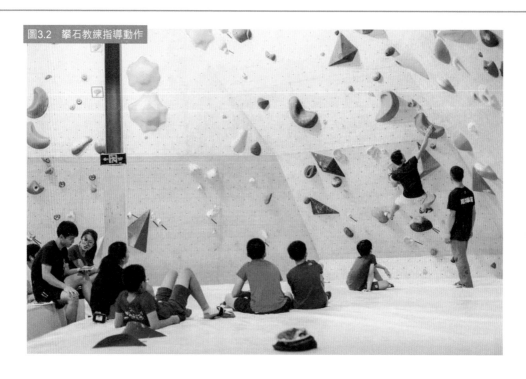

图3.2 攀石教練指導動作

路線，在攀爬中不斷豐富自身動作庫。這個階段訓練的目的是為長期攀爬打下紮實的動作基礎，不必刻意追求難度。

在熟練掌握了一定的攀石動作之後，攀石者訓練的重心將從動作的收集向對動作的大量運用轉化。對攀石動作的運用同時伴隨着對新的攀石動作的積累。

這個階段，攀石者可以在反覆鞏固自己動作技術的同時，加重體能、指力等專項訓練。攀石訓練的中後期，追求某條目標路線或者繼續大量攀爬不同風格的路線對攀石者都會有所收穫。

為單一目標路線反覆訓練。雖然使用固定的動作庫，但反覆訓練能夠提

高體能，且會帶來完成路線的心理滿足，加強對自身攀爬能力的認可與自信，還可以起到一強百強的效果。攀爬大量不同風格的路線雖不能快速表現出突出的成績，但多樣化的練習可以使攀石者在多種條件下磨煉攀石技術，在綜合的訓練中將激發攀石者更大的攀石潛能。

自主進行攀石訓練時需要注意兩點：首先是避免運動損傷，其次是警惕形成錯誤的攀爬習慣。由於沒有接受系統正確的入門引導，或沒有養成良好的運動習慣，很多攀石者在或長或短的時間內都遇到過運動損傷的問題。由於攀石運動是需要調動全身關節的運動，因此運動損傷涉及從手指到肩背、膝蓋等全身各個部位（如何避免運動損傷及有效熱身與放鬆，會在

Chapter 4詳細介紹）。

想要矯正錯誤的攀爬習慣並不容易，攀石者需要有意識地培養自我察覺能力。審視自身攀石動作，糾正錯誤的攀爬習慣，不斷精進自己的攀石技術是伴隨攀石者整個攀石生涯的事情。

學習新動作的幾點原則

● 選擇安全的訓練場地

攀石館是學習攀石動作的理想訓練場地。攀石或頂繩攀登都是很好的訓練方式。由於新的動作技巧有可能要做出不平衡或超出極限的動作，因此只有在不害怕的情況下，攀石者才能夠做到充分發力。

● 反覆練習循序漸進

無論是學習新動作還是優化動作完成度、精進攀石技巧，反覆練習、循序漸進都是看似最笨實則最有效的訓練方式。

反覆練習新動作會產生積極的結果。攀石者在熟練掌握固定路線下的新動作後，需要將新動作拓展到不同的路線，在不同的攀爬環境下進行多樣化的練習。

譬如攀石環境下，在直壁完成側身後，換不同的地點分別練習；也可以在小仰角、大仰角岩壁分別練習，感受不同角度下同樣動作之間的差異。想像在野外真實岩壁使用會是怎樣的感覺，在大岩壁路線攀爬體力不足的情況下是否還能熟練完成？

● 在充分熱身後學習新動作

熱身後的30分鐘是學習新動作極佳的時間段。充分熱身可減少運動損傷，提高學習新技術動作的效率，攀石者保證了充沛的體力與精神去學習新的技術動作，達到較好的學習效果，避免因疲勞影響攀石動作的完成度。

● 疲勞狀態不利於學習新動作，中度疲勞則利於鞏固已知動作

在疲勞的狀態下，肌肉疲勞或乳酸堆積將降低身體的協調性，不利於新動作的學習與掌握。不過，肌肉疲勞只是力量訓練的結束，攀石者依舊可以進行已知動作的重複練習。力量的缺失可以使攀石者更關注攀石技巧的運用，在肌肉疲勞時訓練更容易將攀石者的注意力集中在攀石動作的準確性與穩定性上。

在中度疲勞狀態練習已知動作可以增強對動作的掌握。在更疲勞的狀態訓練熟悉的動作，同樣如此。但切勿在疲憊或受傷狀態下練習。

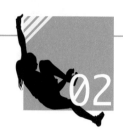

02 審視自己的攀石動作

圖3.3　攀石教練分析學員攀爬影片

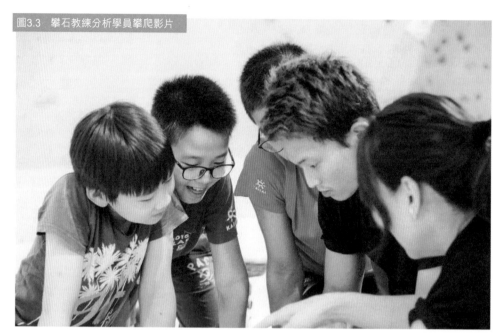

無論是借助攀石指導進行訓練還是自主訓練，對自身攀石動作的不斷審視不斷優化都是必要的。攀石者從學習第一個攀石動作開始，審視、糾正、優化自己的攀石動作隨之而來。如果沒有敏銳的自我覺察、自我修正，提高攀石技巧只是一句空話。審視自己攀石動作的方式有以下幾種，它們不是單一存在的，而是相輔相成的。

依托攀石教練的經驗

依托攀石教練的經驗來糾正優化動作是最為快捷有效的審視方式。攀石教練傳授攀石動作，很大程度上也是不斷對學員攀石動作的糾正與優化。在新動作的學習中，教練可能通過推一下腰（攀石）或收緊繩子（難度）等外力，使學員能夠感受正確的動作發力。學員獨自攀爬後，也需要主動向教練詢問自己的攀爬表現，請教練對自己的攀爬動作進行分析指導。不過，學員也需注意，過度依賴技術指導，會妨礙對攀石動作的自我理解與思考。

與同伴一起訓練

結伴攀爬特別是結伴攀石是非常有效的攀石訓練方式。三五個水平相近的

攀石者一起攀石，一起制定或選擇攀爬路線、研究攀石動作，在實際攀爬中相互交流討論，進而發現自身動作的缺點，學習他人動作的優點。

攀石教練為學員錄製影片，如圖3.4所示。

影片錄製與分析

影片錄製是獨自訓練時自我糾正動作極佳的方法，也可作為教練授課與同伴一起訓練時溝通交流的輔助方法。觀看攀爬動作影片可幫助攀石者從旁觀者角度分析自身動作，進而更清晰地發現自身攀爬問題。

攀石者可通過錄製攀爬不同風格路線的影片，評估自己攀石的強項與弱項。可以通過重放和慢放，分析每一個動作細節是否精準到位。如果不夠精準，思考問題出在哪裏，為甚麼會出現這樣的問題，接下來應該如何調整。

想清楚這些問題，在條件允許的情況下，攀石者可以回到路線，嘗試新的攀爬動作與方式，確認自己虛擬攀爬的優化方式是否合理，如果不合理就需要繼續調整。

任何一項運動重放錄像都是認識自己與對手最直接有效的方式。每位優秀的運動員都不會忽視從運動錄像中學習。攀石更多是與自己人身的對抗，對比同一路線，自己所呈現出的不同狀態，尋找自己表現中最細微的差異，提高自己的攀石技巧。

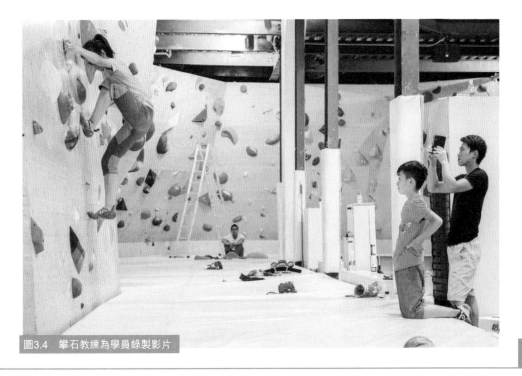

圖3.4　攀石教練為學員錄製影片

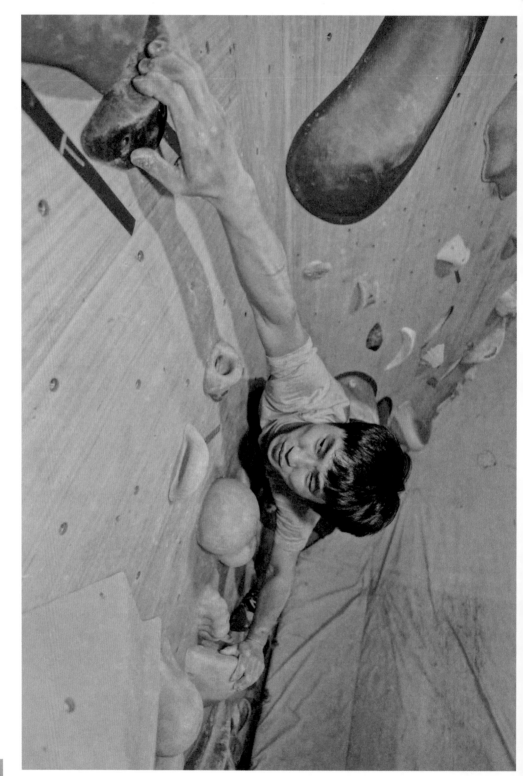

路線選擇與觀察

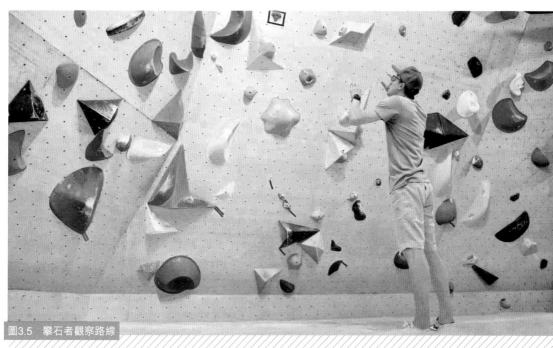

圖3.5　攀石者觀察路線

選擇路線

為練習選擇路線，可以選擇鍛鍊自己薄弱區域的路線，着力補救弱點，使自己的綜合能力得到有效提升。

多在接近自己最高水平的路線上進行訓練。鞏固這個難度水平的攀爬能力，為繼續提高難度打下堅實的基礎。

通過完成自己擅長的路線，以獲得優秀的成績，提高自我攀爬的滿足感。不要選擇超出自己能力範圍太多的路線。

觀察路線

認真觀察路線，制定適合自己的攀爬策略。

不要遺漏隱蔽的支點，靈活調用自己的攀石動作庫，選用適合自己的動作順序。

可以在大腦中對路線進行模擬攀爬。模擬攀爬有助於確認動作次序，提高實際攀爬的信心。

同樣一條路線，每個人的能力不同，會有各種不同的攀爬方式。在練習中，可以嘗試使用不同的動作進行攀爬。

● **觀察路線時要注意：**

1. 根據岩壁角度、路線走向、支點位置，確定身體重心移動。

2. 根據手點排列，確定左右手抓握順序。

3. 根據支點類型與開口方向，確定抓握的手法。

4. 根據腳點大小、位置，結合手點信息，確定身體動作。

5. 串聯技術動作，在大腦中模擬整條路線的攀爬，手腳的抓踩，身體的移動。

6. 確定休息點與可能需要的休息頻次。

7. 先鋒大岩壁路線還應觀察難點位置，確定掛快扣的位置。掛快扣的位置經常與難點位置相關，判斷是在難點前還是在難點後掛快扣。

● **觀察路線常見情況如下：**

1. 當兩個手點很近時，很可能是陷阱，可以根據下一個動作判斷抓點先後順序。

2. 一個手點有兩個有效位置時，要注意確定使用哪種手法。支點最佳有效位置與路線攀爬時使用的最佳有效位置未必一致。

3. 路線攀爬中腳點的有效位置未必是支點最佳有效位置，需根據路線走向，身體重心移動，選擇與之相對應的腳法。

4. 不要忽略與岩壁背景相近或在岩壁側邊的隱性支點，靠近板邊的路線不要忽略使用板邊的可能性。

04 攀石路線攀爬技巧

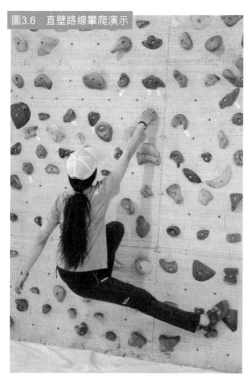
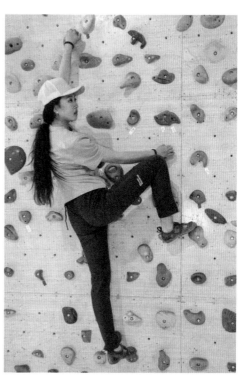

圖3.6　直壁路線攀爬演示

攀石岩壁根據傾斜角度不同可分為直壁、坡面、仰角、屋簷四種。四種斜度的岩壁攀爬方法略有不同。特定坡度的岩壁，通常會慣用一種類型的手法或腳法。

都不會讓身體大幅度擺動，如圖3.6所示。

重心移動是直壁技術實施優劣的重要因素。

直壁路線攀爬

直壁攀爬是攀石的基礎，一般正身面向岩壁，也會用外側踩點或折膝，但

坡面路線攀爬

坡面岩壁上的路線通常稱為Slab路線。攀爬坡麵線路時所使用的大部分

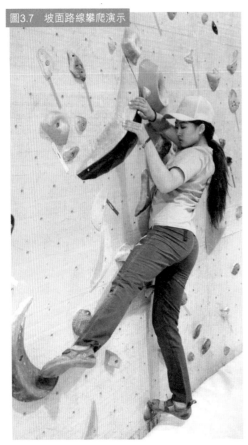
圖3.7 坡面路線攀爬演示

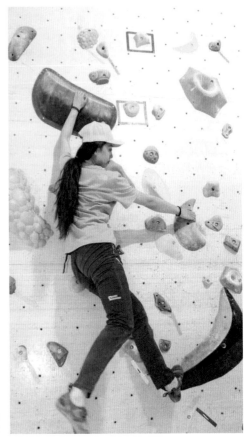

攀爬動作都是朝着正面，腳點大多採用腳尖內側踩。隨着路線難度增大，腳點越來越少，也會加入摩擦或蹭的腳法，如圖3.7所示。

手點難抓的情況下，腳往上抬的難度也會提高。此時移動的關鍵在於盡可能將身體重心轉移到踩着支點的那只支撐腳，減輕作用力腳的負擔。越多體重落在腳點上，摩擦力就越大。不過通常技巧不是問題，攀爬者相信腳不會滑脫的自信與膽量更加重要。

坡面攀爬需要精準的腳法，細緻的移動，適合在平靜、專注的狀態下攀爬。

仰角路線攀爬

仰角路線對身體力量有一定要求，不僅需要強大的指力、臂力，對負責核心區域穩定的腹肌與背肌也有較高要求。

攀爬仰角岩壁線路需要強大的支撐力

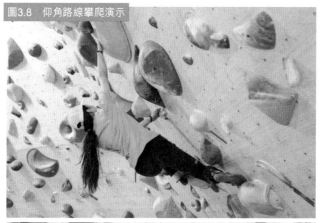

圖3.8　仰角路線攀爬演示

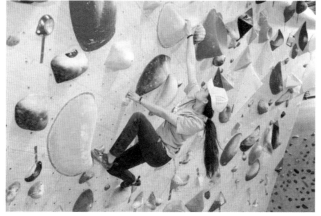

與拉力，在發力時穩住姿勢。攀石者
如果在攀爬中不能快速判斷運動方向
並熟練使用各種動作技巧，很容易力
竭，如圖3.8所示。

仰角路線攀爬技巧：

1 明確腳點與腳法。手法與腳法的選
擇，大多取決於腳點的位置。在攀
爬之前決定好最適當的手法腳法，
儘量減少在岩壁上思考動作的時
間。

2 核心區域收緊，不要塌腰。如果塌
腰，體重無法落到腳上，會加重手
的負擔，而且容易引起身體旋轉。

3 使用側身動作多於正身動作。仰角
路線角度越大，手的承重越大，正身
手法和腳法也會越難施展。在正身
平衡支撐的情況下出手去抓目標支
點，很容易造成身體的旋轉。正確
的側身動作可以借助核心區域的力
量緩解身體旋轉給支撐手造成的壓
力，同時也能使身體不易脫離岩壁。

④ 快速攀爬。在仰角路線上,即使平衡的狀態,手的壓力也很大。根據事先規劃好的手法腳法快速攀爬,減少仰角攀爬的時間。

屋檐路線攀爬

在屋檐路線攀爬時若不能連續做出動作,手的負擔就等同於體重。屋檐線對力量的要求更高,對動作技巧與攀爬節奏要求更加極致。所有適用於仰角路線攀爬的要點同樣適用於屋檐線路攀爬。

屋檐路線攀爬技巧:

① 挑選充分支撐重量的腳法非常重要。在屋檐路線一旦選錯了手法腳法,或使用了不太平衡的技巧,很容易脫落。

② 為了避免脫落,要趁雙手支撐時通過手法腳法來穩定平衡。支撐手若額外承受身體旋轉的力量,就很難充分完成動作,抓取目標點就會變成是否脫落的賭博。

③ 手法方面,同點換手身體容易不穩,儘量在雙腳穩定的姿勢下進行換手。交叉手時腳一旦鬆開,身體就會旋轉,很難再恢復原來的姿勢,所以攀爬屋檐路線儘量避免做交叉手的動作。

④ 避免脫腳。當腳離開支點,身體開始晃動,再想把腳踩回支點,就會耗費很大的力氣。

適合屋檐路線的腳法:

屋檐路線幾乎沒有上下坡度差異,因此可以採用腳比手先移動的技巧,如之前提到的直升機式勾腳動作。

攀石比賽的場地往往設置大仰角路線或屋檐路線,為了打造出更困難的路線,支點數量往往削減到最少,只保留最低限度的支點。屋檐路線使用的支點通常比較厚,所以腳比手先移動,掛腳、勾腳等吊掛類腳法會用到。

05 大岩壁路線攀爬技巧

⁄⁄⁄ On-Sight（首攀）

On-Sight是指事先不知道某路線的攀爬信息，第一次爬該路線就無墜落成功地完攀。On-Sight一條路線只有一次機會，對動作技巧的紮實度與臨場應變能力要求很高。

On-Sight沒有給攀石者機會去做詳盡的準備工作，攀爬時主要憑藉直覺、對動作的身體記憶及極大的勇氣去攀登。

On-Sight一條路線不要有任何保留，相信你可以完攀它。哪怕需要退回到路線的休息點多次調整通過路線難點的策略，也不要輕言放棄。只要能保證衝墜是安全的，那麼就傾盡全力去攀爬。

⁄⁄⁄ Flash（看攀）

Flash是指在收集過路線信息或看其他攀石者攀爬過某條路線後，第一次攀爬就完攀了這條路線。Flash對攀石者的綜合要求在On-Sight與Redpoint路線之間。

攀石者想要Flash一條自己能力邊緣的路線，在技術層面上，需要像Red-point路線一樣，提前做好收集信息、分析路線、在大腦中模擬攀爬等一系列準備工作。在心理層面上，一條路線只有一次Flash的機會，需要同On-Sight一樣，在保證安全的情況下全力以赴，不要放棄。

Redpoint（紅點）

Redpoint路線是指攀石者可以盡可能多地收集路線信息，可以對路線進行反覆觀察和試攀，最終成功完攀。一條Redpoint路線的過程可分為收集信息、分解路線、串聯路線、完成路線四個步驟。

● 收集信息

通過自我分析、觀摩其他攀石者攀爬、請教其他攀石者動作處理等，盡可能多地得到路線信息。

● 分解路線

可以通過頂繩攀登或先鋒攀登的方式把整條路線熟悉一遍，通過分解路線的方式針對自身難點一一攻克。

適合別人的方式未必適合自己，多嘗試幾種不同通過難點的方式，找到最適合自己的難點解決方案。儘量使最適合自己的與最便捷的解決方案保持一致。如果不能，堅持最適合自己的方案。

在練習中成功通過一次難點後不要急於繼續攀爬，而應重複攀爬難點動作，以保持已經掌握的通過方法，並使身體對這個動作產生本能記憶。

路線難點如果難以攻克，可以分析是對攀石動作本身的掌握程度，還是因為心理等其他因素。如果是動作尚未充分掌握，也可複製到人工岩壁設置虛擬難點反覆練習。許多頂尖的攀石者也是使用這種方法為他們的目標路線做準備的，特別是非攀登季。

● 串聯路線

所有的難點攻克後，要對難點進行串聯。串聯難點可以通過自下而上和自上而下兩種方式。自下而上是比較常見的串聯方式，也是攀石者日常操作比較方便的串聯方式。攀石者在反覆嘗試中，逐漸增加難點，直至到頂。自下而上則使攀石者對最後的部分非常熟悉，對最後階段的心理疲勞有一定的緩解作用。

需要耐力的運動攀石路線可以根據休息點分段，合理規劃自己的體力。大部分路線，所謂的休息點只是給攀石者一個快速調整的機會，很難為攀石者補足力量，所以攀石者還是需要在攀爬中不斷優化動作，減少體力消耗。以最優的方案通過相對容易的路段，以最佳的狀態去解決難點。

對於長而複雜的路線，可以製作一張動作數據圖表虛擬攀爬。圖表應該包括所有的手點、重要的腳點、難點、休息點、掛快扣的位置等。針對難點可標注具體的動作方法，以提高視覺意象的細緻度與準確度。對路線充分地熟悉，攀爬前從身體與心理都對路線進行了足夠的準備，可提高攀石者實際攀爬的完成率。

• 完成路線

Redpoint一條自己能力邊緣的路線需要近乎完美的表現。當完成對路線的所有準備，攀石者還需要身體、心理、狀態都達到極佳的狀態。當攀石者踏上Redpoint的起步點時，需要充分相信自己可以完成，不要有絲毫的猶豫。

在安全的情況下，不要在意路線中間的小錯誤。在攀爬過程中，不要回頭，一往直前。已經發生的錯誤或與預設不一樣的地方不用計較，保持專注力放在眼前的攀爬上。

在保證動作質量的前提下盡可能快速攀爬。攀爬時的能量支出與時間成正比，攀石者用來嘗試一條路線的能力是有限的，在設定的攀爬節奏下，盡可能快速通過小點或難點。

完成路線之後

完成一條目標路線固然重要，但攀爬訓練絕不應該止步於某條路線。目標路線一般是攀石者有機會但需要付出一定努力才能夠完成的路線，也是最適合自己進行攀爬訓練提高攀石水平的路線。為完成目標路線，攀石者會投入較多的時間和精力進行針對訓練和攀爬。然而，很多攀石者在完成目標路線後，不再對該路線進行重複攀爬。事實上，攀石者完攀某條路線雖然是能力的體現，但某種程度上不排除偶然的成分。

一次完攀是否每次都可以完攀？完攀時的攀爬是不是最好的攀爬方案？自己在攀爬中存在哪些問題？攀石者在完成目標路線後更需要對整個攀爬過程乃至訓練過程進行複盤。唯有不斷挑戰反覆複盤，在循序漸進中追求更完美的攀石技巧與攀爬解決方案，才有利於快速進步，進入攀爬水平持續提高的良性循環。

很多攀石者由於過於緊張，很難回溯完攀路線的具體動作。多次對同樣的路線進行攀爬，在循序漸進中修正攀爬動作，從技巧和心理上綜合梳理最適合自己的接近完美的攀爬方案，是對未來攀石最好的投資。

06 速度攀石

速度攀石是競技攀石的一個重要項目。奧運會、亞運會、國內外各級攀石比賽均設有速度攀石項目。

速度攀石是在上方保護的情況下，兩名運動員在指定路線或隨機路線正面交鋒，最短時間內完成規定高度的為勝利者。

目前速度攀石賽道主要分三種，國際攀石標準速度賽道、青少年標準速度賽道、隨機賽道。

國際標準賽道是各類國際大賽使用最多的賽道，2021年日本東京奧運會也將採用國際標準賽道進行速度攀石的比拼。國際攀石標準速度賽道按照國際攀石聯合會（International Federation of Sport Climbing，IFSC）的規定，可以產生世界紀錄。

青少年標準速度賽道是國內青少年攀石比賽常用賽道，其支點間跨度較小，難度較低，更適合青少年攀爬競技。

隨機賽道使用頻率比較低，每次隨機賽道速度比賽路線都不相同，全運會與大學生比賽常設有隨機速度項目。速度攀石如同垂直的百米衝刺，強調爆發力、彈跳力，整個攀爬過程充滿韻律感和躍動感，是與攀石、難度攀石區別明顯的一個攀石類型。

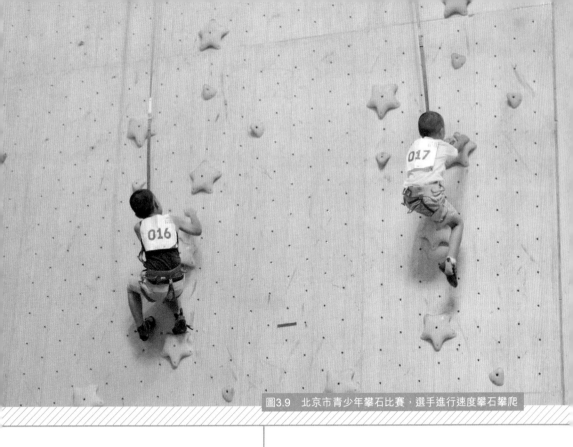

速度攀石動作技巧：

1. 手臂彎曲鎖定儘量保持在胸前不超過頭部。

2. 大腿主動抬高，腳跟下沉腳尖正踩。

3. 手腳發力同步，抬腳的同時出手。

速度攀石比賽技巧：

1. 學會起跑。要蹬地有力、迅速積極出手，還要有非常好的反應速度。這需要一定的練習，如高抬腿、支撐後蹬跑、蛙跳。

2. 控制好攀爬節奏，指定路線需要反覆練習。

3. 衝刺拍板。最後衝刺時，要用盡全力。事先規劃好拍板的位置，衝刺時最後一個大發力將身體彈出去拍板，拍板的速度與最終成績直接相關。

Chapter 4

本章作者：唯動運動康復中心

攀石體能訓練

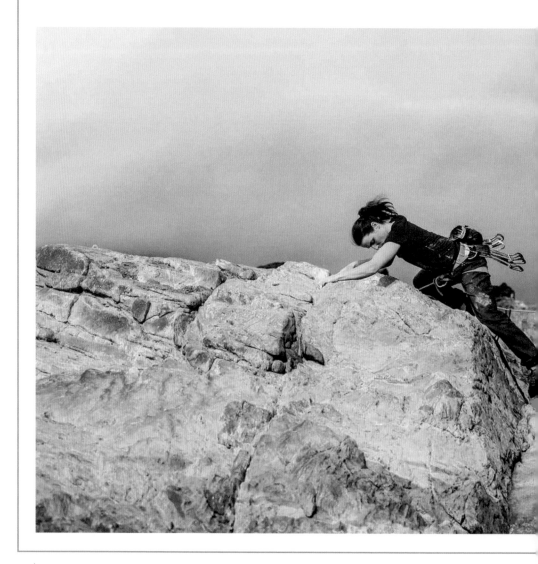

很多初學攀石的人，想要嘗試攀石或初次攀石後認為自己應該鍛鍊手指或上肢力量。其實不然，攀石者通過一次次克服重力把自己提升到更高的位置，需要運用全身的力量。那麼想更加迅速地提升自己的攀石能力，除不斷訓練自己的攀爬技術外，還需要做甚麼呢？

隨着運動科學研究水平的不斷提高，結合專項特徵的體能訓練是提高攀爬成績的重要保障。

作為岩壁上的芭蕾，攀石運動是身體靈活性與穩定性完美結合的典範。攀石者需要在岩壁上做出上高腳、勾腳、騰躍發力等各種動作。這些能力需要攀石者具備良好的肩關節靈活性，核心區域和骨盆的穩定性，髖關節、膝關節的靈活性。任何能力的不足不僅無法保證使用正確的姿勢攀爬，更會讓攀石者的攀爬技術停滯不前，同時功能的喪失也是攀石者出現各類損傷的導火線。

01 攀石前身體準備──
身體功能篩查

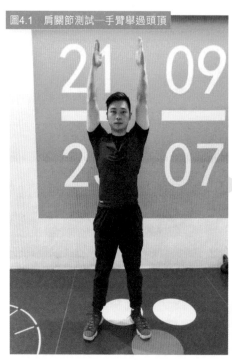

圖4.1　肩關節測試─手臂舉過頭頂

良好的體能儲備和身體功能是掌握攀石技巧和預防損傷的重要組成部分，那麼你的身體已經做好挑戰岩壁的準備了嗎？下面通過幾個簡單的身體功能篩查來檢測你的準備是否充分。

肩關節測試──手臂舉過頭頂

該動作主要測試的是肩關節的能力，包括所有要將手定在頭頂的姿勢或動作，如圖4.1所示。這個動作使你的肩關節自動做出外旋姿勢。如果發現任何常見的錯誤，即可推斷你的問題是肩關節外旋還是屈曲幅度不足。

攀石者在攀爬過程中肩關節的使用幾乎是全程參與的，交叉手抓目標支點，卻因為肩關節活動範圍差而抓不

到；攀石時需要重心下降，肩關節柔韌性不足而降不下來；用手抓支點往上爬，手指和小臂容易酸痛，還會造成圓肩駝背的體態。出現這些問題是因為沒有一個功能完好的肩關節，並且如果肩關節活動受到限制，那麼意味着傷病的到來也就不遠了。

基本快速測試：

保持脊柱中立，手臂舉至頭頂。手臂儘量向後伸展，肘部伸直，肩關節外旋從側面應該能看到你的耳朵。拇指朝後、腋窩朝前提示自己外旋肩關節。反之，如果肩關節活動度不足或脊柱沒能支撐到位，可能會導致胸廓向後傾斜、骨盆向前傾斜，從而呈現過度伸展的姿勢。如果肱三頭肌僵硬，就很難鎖定肘部。肩關節旋轉的活動度不足表現為肩部前傾，同時肘部外展。

⁄⁄ 肘腕關節測試——腕關節伸展

相對於普通攀石者，優秀的攀石者肘關節屈肌的力量優勢明顯，伸肌的收縮速度較快。同時，優秀攀石者左、右手之間，無論屈肌還是伸肌，均更為平衡，良好的小臂力量是提高攀石成績的有效保障。但是由於長期的重複運動，小臂肌群也更容易緊張酸痛導致肌肉彈性下降，關節活動度下降，影響成績的進一步提高。

基本快速測試：

保持肘部伸直，軀幹朝向正前方，手指分開，掌根緊貼牆面，充分伸展上肢，如圖4.2所示。如果無法做出以上動作，可能是因為缺乏肩關節旋轉所需的活動度或肘關節和腕關節伸展所需的活動度。

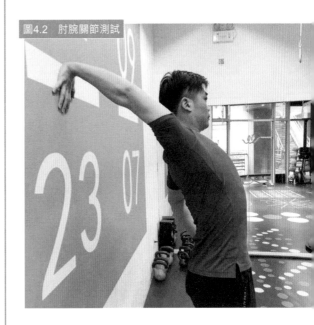

圖4.2　肘腕關節測試

⁄⁄ 髖關節靈活性測試——深蹲

似乎沒有哪個項目像攀石這個運動對於髖關節靈活性的要求之高。缺乏良好的髖關節靈活性，攀石者在攀爬的過程中無法使用下肢力量，會增加膝關節損傷的風險，下面三個動作就是測試髖關節功能的參考標準。

● **深蹲測試**

上半身軀幹與脛骨（小腿骨）保持平

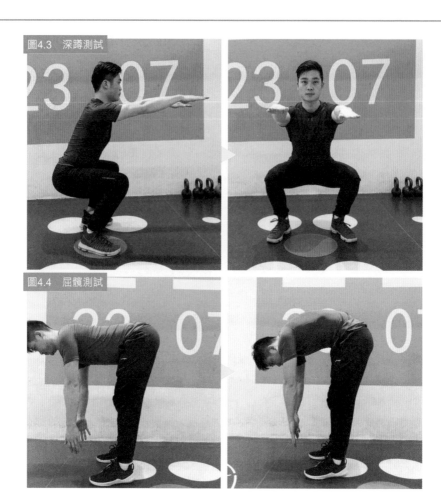

圖4.3 深蹲測試

圖4.4 屈髖測試

行，或者軀幹與地面接近垂直，如圖4.3所示。髖關節低於膝蓋，雙膝在雙腳的正上方，頭部和肩部保持中立位。深蹲動作不僅可以測試髖關節的靈活性，還可以測試髖、膝、踝關節的對稱性、靈活性和穩定性及骨盆和核心區的穩定性和控制能力。如果無法正確做到此動作也就是以上能力的缺失，尤其是髖關節能力的不足。

● 屈髖測試

保持脊柱支撐在中立位，髖部後坐，軀幹前傾，手臂自然下垂。以髖部為軸俯身時稍稍屈膝。保持背部平直、肩部中立及脛骨垂直於地面。最終要做到上半身與地面平行，或者說髖關節彎曲90度。反之如果大腿後側肌肉過於緊張，背部就會拱起，繼而使肩部前傾，如圖4.4所示。

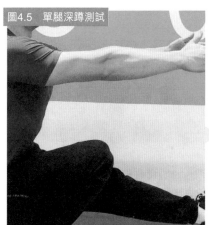
圖4.5　單腿深蹲測試

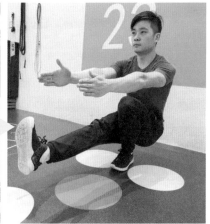

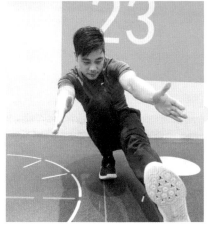

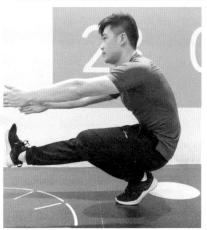

● 單腿深蹲測試

這個動作展示了普通人正常活動所必需的踝關節活動度，它要求關節有完整的屈曲活動度及踝關節有完整的背屈活動度。因此，如果能完成單腿深蹲，就說明髖關節和踝關節很可能擁有相應完整的活動度，如圖4.5所示。能否真正做到單腿深蹲並不重要，但應該能做出基本的動作，而不是在嘗試做這個動作時一屁股坐在地上。

做出坐的姿勢，一條腿伸向身體前方，把所有重量都壓在另一條腿上並保持平衡。要在儘量保持背部平直的同時保持腳和膝蓋的中立姿勢。反之如果不能保持腳後跟貼地，或者向後坐到地上，就幾乎可以肯定髖關節缺乏彎曲所需的活動度以及踝關節缺乏背屈所需的活動度。膝蓋偏向腳踝內側和腳部拱形塌陷，也都說明髖關節和踝關節活動度不足。

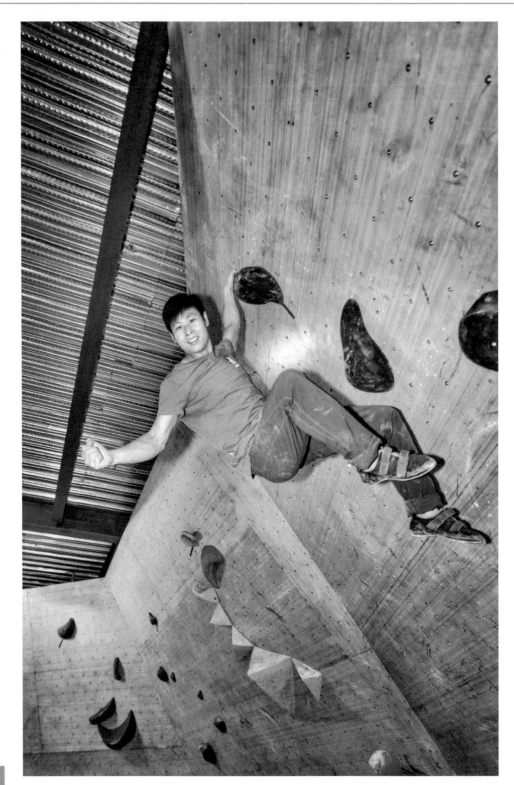

如何有效熱身與放鬆

02

任何運動都需要完善的準備活動與整理放鬆。準備活動的目的是為即將到來的高負荷運動做好生理和心理上的準備。其作用不僅僅是單純提高身體溫度，增加關節的活動範圍及關節潤滑度那麼簡單，更重要的是激活和喚醒神經系統，提高注意力，強化心理準備，加快主動肌與拮抗肌之間的收縮與放鬆，提高力量增加速率，改善肌肉力量與爆發力，預防損傷。

常見的熱身方式大多採用活動關節和拉伸肌肉，甚至有些攀石者直接在岩壁上進行爬行熱身，這是極不科學的，完整的熱身不僅需要結合攀石項目本身的動作特徵，還需要進行動態拉伸、肌肉激活、動作整合、神經激活、關節活動度練習、呼吸訓練、糾正性練習等。下面帶大家進行一套完善的熱身流程。

熱身——泡沫軸滾動

通過泡沫軸進行有效的拉伸可以減少肌肉酸痛和肌肉僵硬，降低肌肉的黏

滯性，增強肌肉的彈性，同時可以伸展訓練後縮短的肌肉，加速運動後的恢復。並且在消除肌肉緊張的同時，還能有效加強核心肌肉力量及身體的靈活性和平衡性。

● 泡沫軸滾動臀部肌肉

泡沫軸滾動臀部肌肉演示，如圖4.6所示。

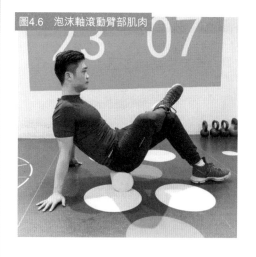

圖4.6　泡沫軸滾動臀部肌肉

動作要點：

1 坐在泡沫軸上，雙手置於身後的地面以支撐身體。

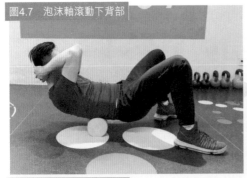
圖4.7　泡沫軸滾動下背部

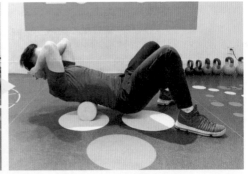

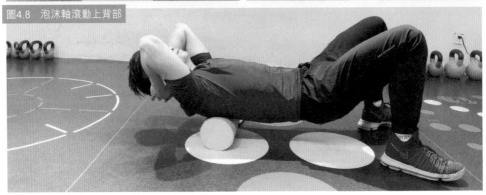
圖4.8　泡沫軸滾動上背部

2　將右腳踝放在左膝蓋上，將重量移至右側臀肌。左膝彎曲以增加壓力滾動泡沫軸。

3　利用右手臂的推力和左腳的拉力，將泡沫軸往後滾動至腰部位置，滾動時保持身體穩定。

4　身體往前讓泡沫軸滾到大腿頂端，持續讓泡沫軸在整個右臀來回滾動20~30秒。

5　換左邊，重複相同動作按摩左側臀肌。

● **泡沫軸滾動下背部**

泡沫軸滾動下背部演示，如圖4.7所示。

動作要點：

1　臀部坐在地上，雙腳向前伸出平貼於地，泡沫軸放在下背部後方。

2　上半身向左轉，用泡沫軸按摩下背部左側。針對脊椎左側位於骨盆上方的軟組織施加壓力。為避免造成腰椎疼痛和受傷，只能對肌肉施加壓力，千萬不要壓在骨頭上滾動。

3　輕輕地下上來回滾動整個下背部左側20~30秒，滾動時保持身體穩定。

4　上半身轉向右邊，重複相同的運動，按摩下背部右側。

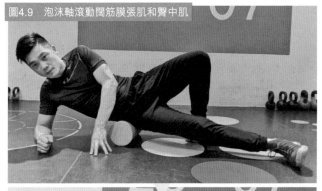

圖4.9　泡沫軸滾動闊筋膜張肌和臀中肌

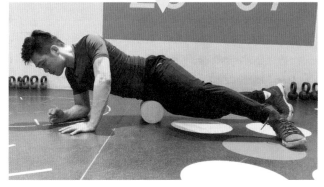

- **泡沫軸滾動上背部**

泡沫軸滾動上背部演示，如圖4.8所示。

動作要點：

1 仰臥在墊子上，屈膝約為90度，泡沫軸置於上背部。

2 雙手抱頭，利用腿部驅動拉動泡沫軸上下滾動，感覺胸椎慢慢伸展開。

3 輕輕地下上來回滾動整個背部20~30秒。

4 滾動時保持身體穩定。

5 可停留在某個部位進行胸椎屈伸的動作。

- **泡沫軸滾動闊筋膜張肌和臀中肌**

泡沫軸滾動闊筋膜張肌和臀中肌演示，如圖4.9所示。

動作要點：

1 手掌撐地，臀部側身壓在泡沫軸上。

2 將身體的重量全部壓到單側臀部使泡沫軸上下滾動。

3 轉身向斜前方小幅度滾動泡沫軸放鬆闊肌膜張肌，持續20~30秒。

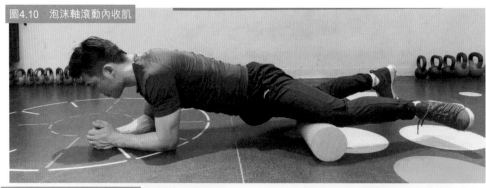
圖4.10 泡沫軸滾動內收肌

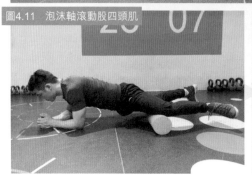
圖4.11 泡沫軸滾動股四頭肌

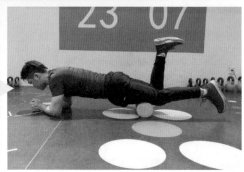

● 泡沫軸滾動內收肌

泡沫軸滾動內收肌演示，如圖4.10所示。

動作要點：

1. 俯臥雙肘支撐，單腿屈膝屈髖上提，泡沫軸位於大腿內側，另一隻腳尖點地伸直。

2. 左右來回滾動泡沫軸進行按壓，向上滾動至大腿根部，向下滾動至膝蓋內側，持續20~30秒。

3. 滾動時保持身體穩定，找到特別酸痛點，可以在附近小範圍來回移動。

● 泡沫軸滾動股四頭肌

泡沫軸滾動股四頭肌演示，如圖4.11所示。

動作要點：

1. 俯臥於泡沫軸上，雙手肘部撐地，雙腳並攏，平板支撐姿勢。

2. 利用手肘支撐，拉動泡沫軸來回滾動，在疼痛處可停留屈伸膝蓋進行放鬆。

3. 向上滾動至大腿根部，向下滾動至膝蓋上方，持續20~30秒。

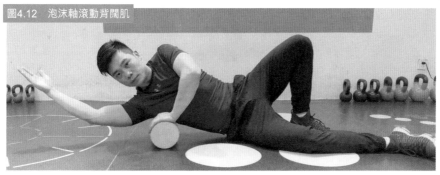

圖4.12　泡沫軸滾動背闊肌

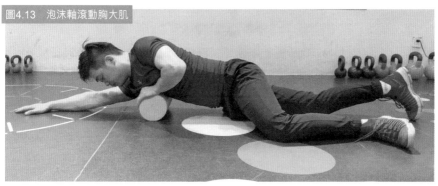

圖4.13　泡沫軸滾動胸大肌

● **泡沫軸滾動背闊肌**

泡沫軸滾動背闊肌演示，如圖4.12所示。

動作要點：

1 屈膝側躺於地板上，單臂伸直向上延伸，泡沫軸放在腋下背闊肌處。

2 對側手壓在泡沫軸上以來回推拉滾動泡沫軸。

3 身體姿態不一定要完全側躺，可以微微向後翻轉。

4 按壓背闊肌時，向上滾動至腋下，持續20~30秒。

● **泡沫軸滾動胸大肌**

泡沫軸滾動胸大肌演示，如圖4.13所示。

動作要點：

1 面朝下趴在泡沫軸上，手臂垂放在泡沫軸前方。

2 推動身體來回滾動泡沫軸進行按摩，女性將手臂高舉過頭，向後伸會更好。

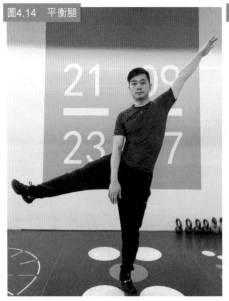

圖4.14 平衡腿

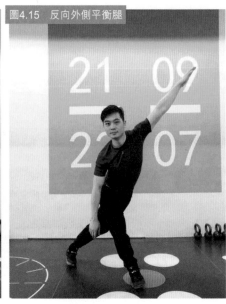

圖4.15 反向外側平衡腿

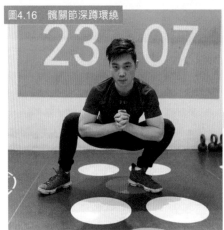

圖4.16 髖關節深蹲環繞

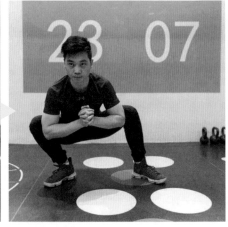

⫻ 熱身——關節靈活性激活

在進行完泡沫軸滾動後，繼續進行動態熱身的環節。這個環節的熱身需要結合攀石項目的運動特徵及動作特點，全方位地激活神經和關節活動度，為安全攀石掃清障礙。

● 平衡腿

一側手臂抬起，對側腳同時向外伸展，保持身體平衡，如圖4.14所示。也可以伸直腳尖模仿攀爬時的動作。對側手腳形成一條直線。此動作每邊做5次。

• 反向外側平衡腿

一側手臂抬起，同側腳同時向對側伸展，保持身體平衡，如圖4.15所示。此動作每邊做5次。

• 髖關節深蹲環繞

腳趾稍向外屈膝，手肘頂住膝蓋內側，身體順時針或逆時針旋轉，如圖4.16所示。

手臂肘撐住膝蓋，向兩側旋轉身體，以增加拉伸幅度。此動作做5次。

• 弓步胸椎伸展

手掌上舉的同時彎曲同側膝蓋呈弓箭步姿態，上舉的手臂垂直於地面，頭部看向舉起的手掌，對側手垂直撐地保持指屈的姿勢，如圖4.17所示。此動作每邊做5次。

• 弓步旋轉

弓步，彎曲膝蓋，旋轉身體，前面的手臂繞過身體，後面的手臂舉過頭頂。另一側動作相同，弓步的同時，前面的手臂向後繞過身體，後面的手臂舉過頭頂，如圖4.18所示。此動作每邊做5次。

• 抱膝高抬腿

抬起膝蓋，儘量貼近前胸，如圖4.19所示。

抬起對側膝蓋，盡可能地靠近前胸。此動作每邊做5次。

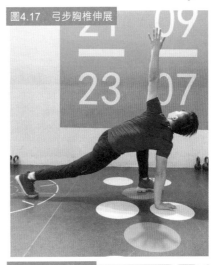

圖4.17　弓步胸椎伸展

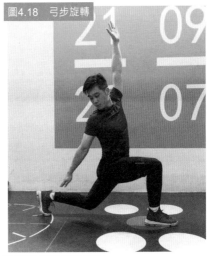

圖4.18　弓步旋轉

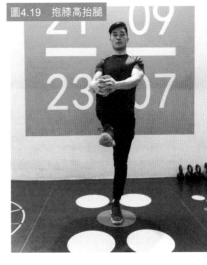

圖4.19　抱膝高抬腿

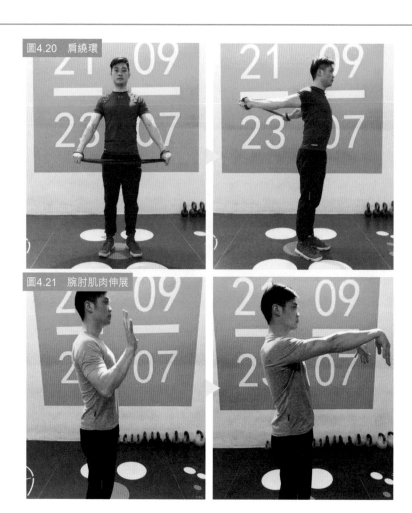

圖4.20　肩繞環

圖4.21　腕肘肌肉伸展

● 肩繞環

手持彈力帶或木棍，兩手抓住棍子兩邊，掌心朝下置於正前方，雙手距離比肩略寬。緩慢舉起棍子到頭頂，然後繼續向後到達自己極限，如圖4.20所示。回到開始的位置，重複做10次。上肢可以旋轉肩部、肘部、手腕。

● 腕肘肌肉伸展

在手肘、手腕彎曲和伸直的姿勢之間切換動作順序，可以模擬攀登時動作的順序，每個動作做10次，如圖4.21所示。

● 手指伸展

握拳並用力捏緊1秒後輕輕舒展手指，盡可能舒展開，重複做10次，如圖4.22所示。

⁄⁄ 放鬆——筋膜球

有別於泡沫軸放鬆與靜態拉伸，雖然泡沫軸和靜態拉伸都可以幫助攀石者

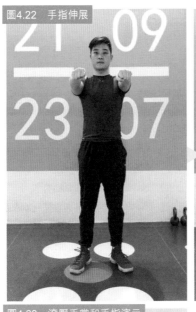

圖4.22　手指伸展

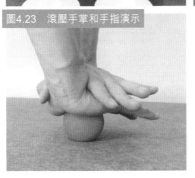

圖4.23　滾壓手掌和手指演示

提高柔韌性和關節活動度，但是筋膜球可以更加精準且深層次地幫助攀石者找到細微肌肉緊張的地方。由於在攀石過程中讓攀石者的深層肌肉和小肌肉群經常會勞損，筋膜球就像手指的延伸，幫助攀石者放鬆任何希望觸及的區域。

● 滾壓手掌和手指

滾壓手掌和手指演示，如圖4.23所示。

動作要點：

1. 站姿或跪姿，一隻手放在筋膜球上，另一隻手幫助固定手掌以獲得更大的力量。

2. 在可承受的範圍內施加盡可能大的壓力，同時向各個方向滾動。

3. 在掌部滾動處最酸痛的位置放鬆肌肉。

4. 順着或垂直於軟組織施加壓力，最重要的是速度越慢越好，將壓力完全釋放到掌心深層。

• 胸椎放鬆

胸椎放鬆演示，如圖4.24所示。

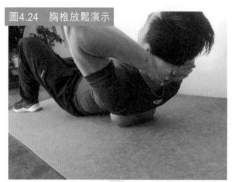

圖4.24　胸椎放鬆演示

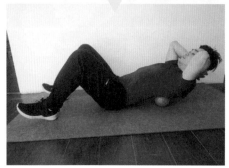

動作要點：

1. 雙臂環抱後頸，肩胛骨被提起。將筋膜球置於胸椎的節段。

2. 胸部緩慢地在筋膜球上方下壓。為避免腰椎過度伸展，核心肌群一定要發力。之後，繼續在筋膜球上方使背部呈拱形。如果需要更大的壓力，就在使背部呈拱形的同時抬起髖部。

3. 為了進一步增大壓力，可以用雙腳用力踩墊子並抬高髖部。

• 滾壓胸大肌與三角肌前束

滾壓胸大肌與三角肌前束演示，如圖4.25所示。

動作要點：

1. 把球放在牆面，面對牆站立，把筋膜球放在胸大肌正前方，把身體重量壓上去，找出最緊張的區域，利用雙腿力量推動身體順着肌肉方向由內向外滾動。

2. 球放置在活動的那側肩部進行肩部運動。

3. 保持手臂伸展、肩關節外旋，將球移動至肩前側，上下滾動筋膜球，最大限度地釋放肩部張力。

• 滾壓肱三頭肌和三角肌中束

滾壓肱三頭肌和三角肌中束演示，如圖4.26所示。

動作要點：

1. 一隻手撐在地上，身體側躺重心轉到一側，使大臂後側的肌肉壓在筋膜球上。

2. 推動手掌使上半身的重量壓在大臂肌肉上。

3. 移動身體讓筋膜球從肘部滾向肩部。

4. 在三角肌中束，也就是肩部中側用力按壓使之酸痛，並向各個方向小範圍滾壓。

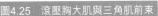
圖4.25　滾壓胸大肌與三角肌前束

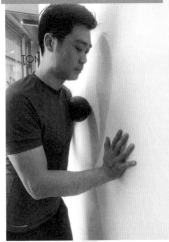

圖4.26　滾壓肱三頭肌和三角肌中束

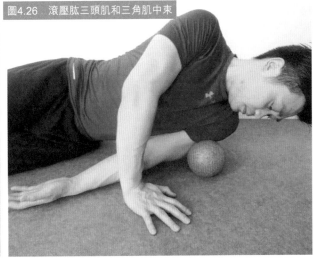

圖4.27　滾壓前臂伸肌

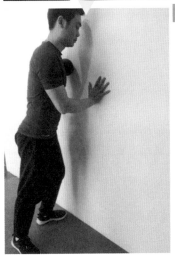

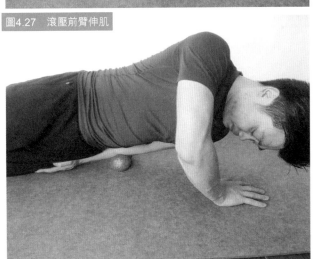

● 滾壓前臂伸肌

滾壓前臂伸肌演示，如圖4.27所示。

動作要點：

1. 將筋膜球放在小臂前側的肌肉下，用身體壓住手臂以保持壓力。

2. 移動身體讓筋膜球在小臂下滾動。

3. 關鍵在於不僅要滾壓肌肉，同時需要向各個方向滾動來放鬆前臂，使之酸痛。

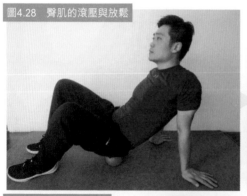
圖4.28　臀肌的滾壓與放鬆

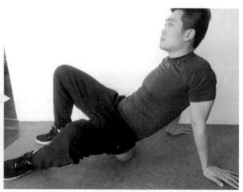

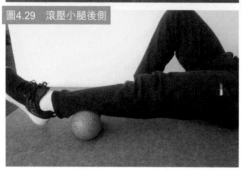
圖4.29　滾壓小腿後側

● 臀肌的滾壓與放鬆

臀肌的滾壓與放鬆演示，如圖4.28所示。

動作要點：

1. 將筋膜球放在臀部的下方，找到酸脹的觸發點。

2. 當筋膜球觸及臀部深層肌肉後，通過擺動腿部並將膝蓋擺動到地面以活動臀部周圍的軟組織。

3. 除了通過向內向外擺動來滾壓與放鬆臀部外，還可以讓筋膜球慢慢地從一側臀部滾動到另一側，對臀肌橫向施加壓力。

4. 如果發現特別疼的部位，就使用收縮與放鬆臀部的活動方法，直至筋膜球能夠觸及軟組織的深層。

● 滾壓小腿後側

滾壓小腿後側演示，如圖4.29所示。

動作要點：

1. 將筋膜球放在小腿三頭肌下方。

2. 將身體向正在滾壓的那條腿轉動，從而盡可能多地把體重壓在筋膜球上。

3. 收縮與放鬆小腿肌肉，伸展或勾腳來進行鬆動，或者左右擺動用筋膜球滾動腿部肌肉。

4. 如果希望獲得更大的壓力，可以將臀部抬離地面滾動。

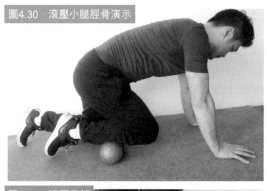

圖4.30　滾壓小腿脛骨演示

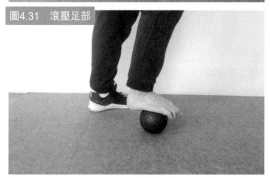

圖4.31　滾壓足部

● 滾壓小腿脛骨

滾壓小腿脛骨演示，如圖4.30所示。

動作要點：

1. 跪在地上，將筋膜球置於小腿脛骨外側。為了增大壓力，可以將髖部向後坐，或者將自己的身體重心置於筋膜球上方。

2. 從腿的外側向內側施加壓力，如果找到一個疼痛的點，就停下來，轉動腳。也可以收縮與放鬆，使筋膜球更深地觸及緊繃的肌肉組織。

● 滾壓足部

滾壓足部演示，如圖4.31所示。

動作要點：

1. 站姿，一隻腳放在筋膜球上，把它固定在足底的任何位置。

2. 在可承受的範圍內施加盡可能大的壓力。

3. 在足底滾動至最硬的位置收縮和放鬆足底肌肉。

4. 順着或垂直於足底軟組織施加壓力，最重要的是速度越慢越好，將壓力完全地釋放到足部深層。

5. 從前腳掌到腳後跟滾壓至少要持續1分鐘，如果希望獲得更大的壓力可以試着站在筋膜球上做動作。

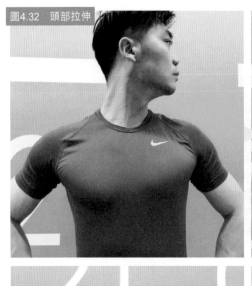

圖4.32 頭部拉伸

放鬆——靜態拉伸

運動後進行靜態拉伸將更好地梳理肌肉的走向，增加肌肉的延展性，減少肌肉纖維和韌帶在運動中損傷，提高身體的柔韌性和協調性。系統的拉伸還能起到拉長肌肉肌腱、改善身體線條的作用。

● **頭部拉伸**

頭部拉伸演示，如圖4.32所示。

攀石技術全攻略

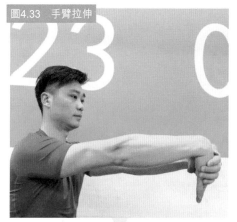

圖4.33　手臂拉伸

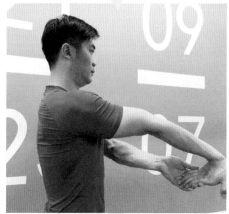

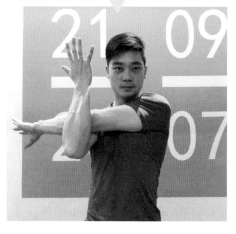

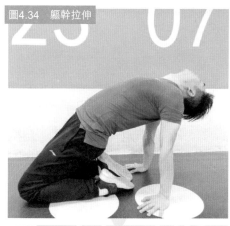

圖4.34　軀幹拉伸

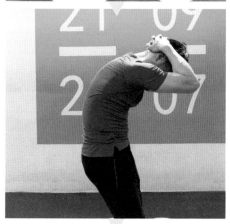

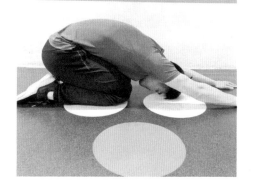

- **手臂拉伸**

手臂拉伸演示，如圖4.33所示。

- **軀幹拉伸**

軀幹拉伸演示，如圖4.34所示。

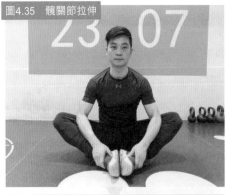
圖4.35　髖關節拉伸

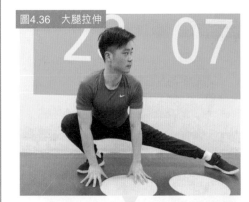
圖4.36　大腿拉伸

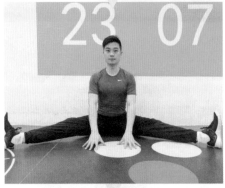

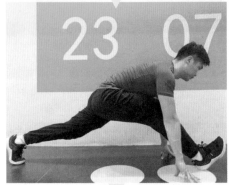

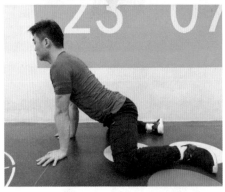

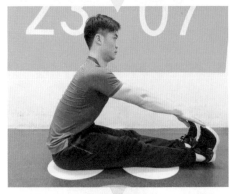

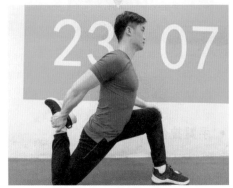

圖4.37　小腿拉伸

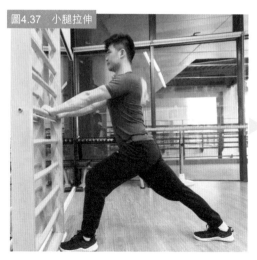
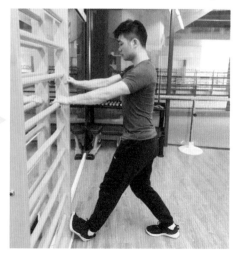

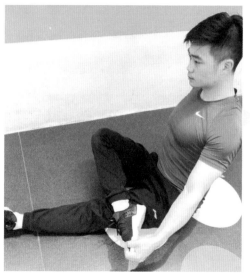
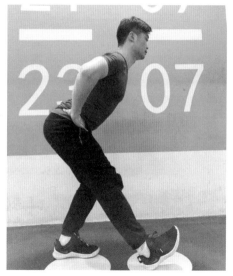

- **髖關節拉伸**

髖關節拉伸演示，如圖4.35所示。

- **大腿拉伸**

大腿拉伸演示，如圖4.36所示。

- **小腿拉伸**

小腿拉伸演示，如圖4.37所示。

03 全面提升攀石基礎力量

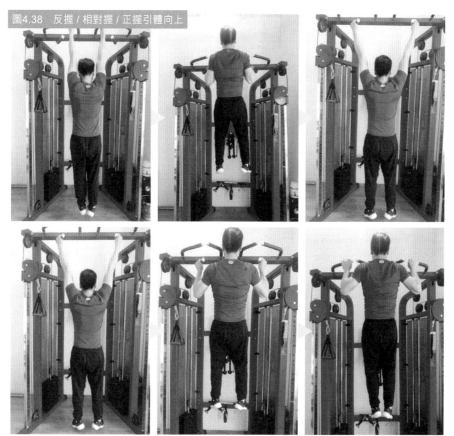

圖4.38　反握／相對握／正握引體向上

力量訓練在任何運動中都是必不可少的，基礎力量的缺乏不僅使技能學習停滯不前，更會增加受傷的風險。攀石運動是一個多關節參與的動作，攀石者在訓練時也要最大限度地鍛鍊多個關節和肌肉參與，孤立地鍛鍊肌肉並不能有效地提高攀石能力。

⁄⁄ 上肢力量訓練

上肢訓練主要分為推和拉兩種方式。一個好的上肢訓練方案的基本目標，是均衡地提高上半身所有的重要動作模式。

- **反握／相對握／正握引體向上**

反握/相對握/正握引體向上演示，如圖4.38所示。

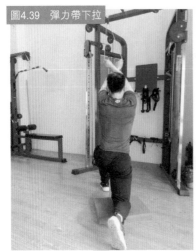

圖4.39　彈力帶下拉

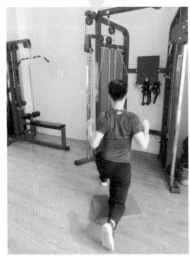

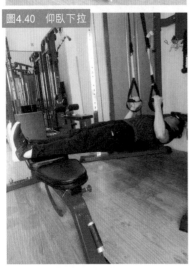

圖4.40　仰臥下拉

動作要點：

1. 肩胛骨下沉鎖住，微微屈髖，此時核心區域發力。

2. 通過背部力量下拉。

3. 吐氣拉起身體，吸氣還原到起始位。

4. 如果力量不夠，可增加彈力帶輔助。

● 彈力帶下拉

彈力帶下拉演示，如圖4.39所示。

動作要點：

1. 手臂交叉抓住彈力帶。

2. 先內收並壓下肩胛骨，向斜後方發力。

3. 吐氣向後收緊身體發力，吸氣還原。

● 仰臥下拉

仰臥下拉演示，如圖4.40所示。

動作要點：

1. 把懸吊訓練器械的把手調整到大約腰部的高度，雙腳放在長凳上，腹部收緊，身體筆直。

2. 可以適當增加身體傾斜程度來減輕訓練難度。

3. 吐氣拉起身體，吸氣還原。

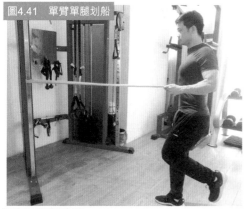

圖4.41　單臂單腿划船

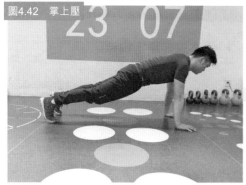

圖4.42　掌上壓

- **單臂單腿划船**

單臂單腿划船演示,如圖4.41所示。

動作要點:

1. 盡可能地穩定踝、膝和髖關節,把彈力帶拉到胸部下方的肋骨旁。

2. 開始時拇指向下,結束時拇指向上。

3. 吐氣向後發力,吸氣還原。

- **掌上壓**

掌上壓演示,如圖4.42所示。

動作要點:

1. 腹部收緊,手與肩膀同寬,放於胸部兩側。

2. 肩胛收住夾緊,腹部發力推起。

3. 吐氣推起身體,吸氣俯身向下。

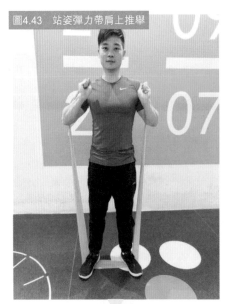

圖4.43　站姿彈力帶肩上推舉

• 站姿彈力帶肩上推舉

站姿彈力帶肩上推舉演示，如圖4.43所示。

動作要點：

1 臀部收緊，腹部收緊。

2 肩胛骨內夾，交替抬手，緩慢推舉。

3 吐氣向上推，吸氣還原。

• 站姿肩部穩定訓練

站姿肩部穩定訓練演示，如圖4.44所示。

動作要點：

1 穩定站立，上身微傾，彈力帶固定在與胸部水平位置。

2 用後背肩胛內收的力，擴胸打開雙臂，從後背看呈現字母「T」。

3 吐氣向外發力，吸氣還原。

• 站姿肩外旋

站姿肩外旋演示，如圖4.45所示。

動作要點：

1 站姿核心區域收緊，肘部肩部呈90度。

2 肘部角度保持不變，以肩部為軸向外旋轉，抵抗彈力帶的阻力。

3 吐氣發力，吸氣還原。

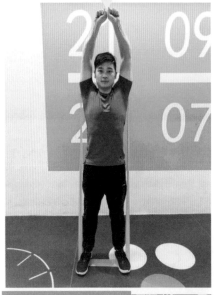

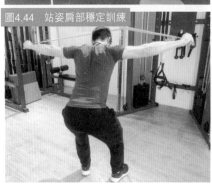

圖4.44　站姿肩部穩定訓練

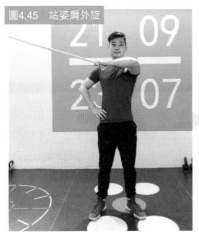
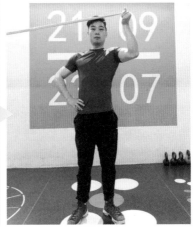

圖4.45 站姿肩外旋

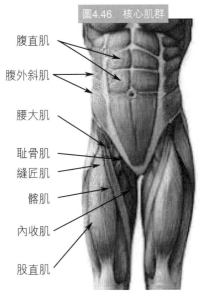
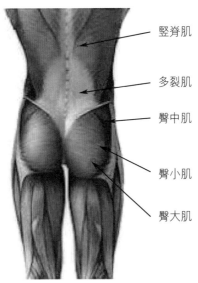

圖4.46 核心肌群

腹直肌

腹外斜肌

腰大肌

耻骨肌
縫匠肌

髂肌

內收肌

股直肌

竪脊肌

多裂肌

臀中肌

臀小肌

臀大肌

⫽ 核心力量訓練

任何鍛鍊腹部、髖部甚至肩胛胸壁穩定肌的訓練都可以看作為核心訓練。「核心」這個詞含義廣泛，指人體的中央部分的全部肌肉。核心肌群包括腹直肌和腹橫肌（腹部肌肉）、多裂肌（背部肌肉）、腹內斜肌和腹外斜肌（腹部肌肉）、腰方肌（下背部肌肉）、竪脊肌（背部肌肉），以及在一定程度上可以算作核心肌群的臀肌、膕繩肌、髖部旋轉肌肉，如圖4.46所示。

核心三角區的位置準確成為使用正確姿勢攀石的重要因素，下面的訓練將幫助攀石者在攀爬過程中保持身體穩定抵抗外力，獲得更好的攀爬表現。

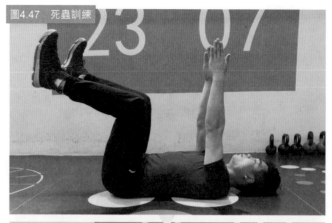

圖4.47 死蟲訓練

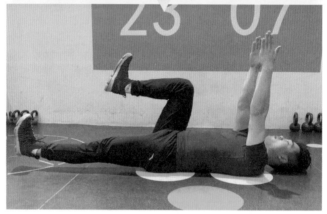

<div style="columns:2">

• 死蟲訓練

死蟲訓練演示,如圖4.47所示。

動作要點:

1️⃣ 平躺,背部緊貼地面,用力呼氣。
雙臂抬起伸直,指向天花板。雙腿
彎曲成90度,腹部發力,臀部緊貼
地面。

2️⃣ 吸氣的同時將一條腿伸直平放,腳

不要着地。

3️⃣ 呼氣的同時腹部發力將伸直的腿抬
回起始位置。

4️⃣ 換另一邊重複以上動作,兩邊交替
重複動作。

• 平板支撐

平板支撐演示,如圖4.48所示。

</div>

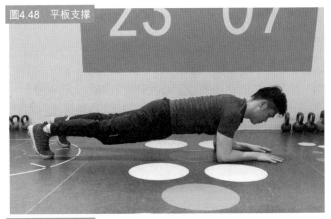
圖4.48　平板支撐

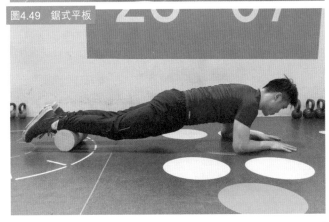
圖4.49　鋸式平板

動作要點：

1 腳尖支撐。

2 手肘位於肩膀正下方。

3 頭部、上背、臀部保持一條直線。

4 臀部、腹部全程繃緊。當可以完成30秒以上完美的平板支撐後，再繼續延長時間，這時就可以加入肢體動作或利用手邊可得的器材來提高動作難度。

● **鋸式平板**

鋸式平板演示，如圖4.49所示。

動作要點：

1 泡沫軸放在腳踝下，維持平板支撐的姿勢。

2 保持身體穩定，肩部發力前後移動身體。

3 臀部、腹部全程收緊。

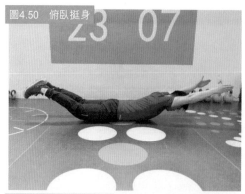

圖4.50 俯臥挺身

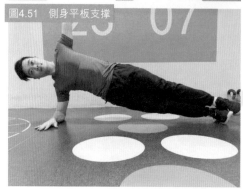

圖4.51 側身平板支撐

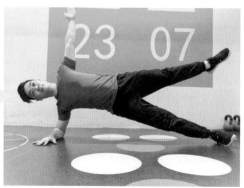

- **俯臥挺身**

俯臥挺身演示，如圖4.50所示。

動作要點：

1 收緊臀部和肩胛骨，不要讓腰部受力過多。

2 儘量抬起手臂與大腿的同時維持腰椎的曲度不要過大。

3 當靜態保持達到30秒可以過渡到動態上下肢擺動。

- **側身平板支撐**

側身平板支撐演示，如圖4.51所示。

動作要點：

1 臀部不要向後，身體始終成一條直線。

2 腰部不能塌下去，保持肩胛收緊、脊柱中立和擠壓臀部。

3 當能完成30秒以上完美的側身平板支撐，要考慮更進階的訓練動作。

- **彈力帶上推**

彈力帶上推演示，如圖4.52所示。

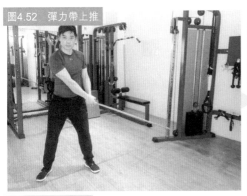

圖4.52 彈力帶上推

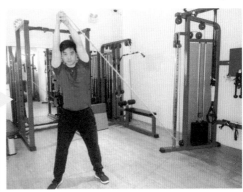

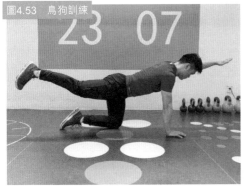

圖4.53 鳥狗訓練

動作要點：

1 膝關節微屈，身體保持中立位。

2 肩胛骨收緊的同時側拉彈力帶，同時身體保持不要產生旋轉。

3 吐氣向斜上方發力，呼氣還原。

● **鳥狗訓練**

鳥狗訓練演示，如圖4.53所示。

動作要點：

1 在俯身跪姿下，對側手腳同時做屈伸動作。

2 身體繃緊儘量不產生旋轉。

3 保持脊柱中立位，不要挺腰。

4 手腳同時動作有困難的人可以只先動腳。

進行核心訓練時應讓脊椎在中立位置上抵抗外力，並盡可能地保持靜止或最小幅度的活動。

有效的訓練是以動作質量來衡量的，而不是看具體的數字，核心無力情況下的訓練不僅浪費時間同時會增加腰部損傷的風險。

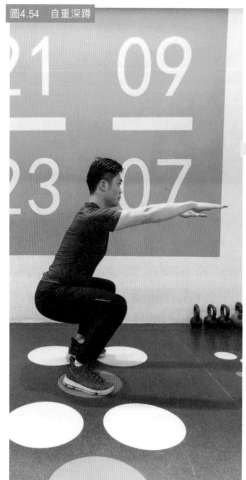
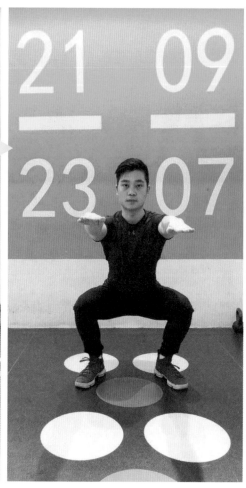

圖4.54　自重深蹲

◢◢ 下肢力量訓練

很多初學者常常誤以為攀石是一個依靠上肢的運動項目，實際上這是大錯特錯的。學會下肢發力才是攀石入門的第一步，良好的下肢力量是任何運動項目的重中之重。無論我們的目標是改善運動表現、預防損傷、增強力量還是促使肌肉肥大，下肢訓練是實現這些目標的最佳途徑。

● 自重深蹲

自重深蹲演示，如圖4.54所示。

動作要點：

1 起始位兩腳開立與肩同寬，腳尖外展約30度。

圖4.55　彈力帶硬拉

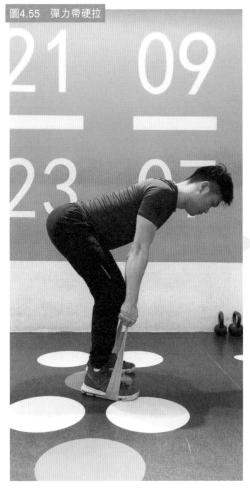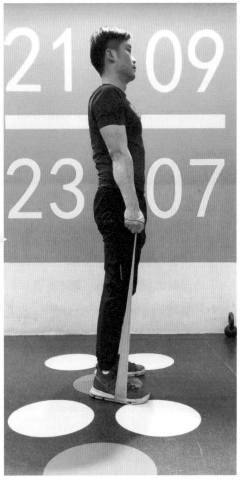

2 下蹲後保持背部挺直，臀部向後向
下坐。

3 膝關節朝向腳尖。

4 大腿與地面平行，腳尖不翹起，大
拇趾抓地。

● **彈力帶硬拉**

彈力帶硬拉演示，如圖4.55所示。

動作要點：

1 兩腳分立，俯身，保持肩關節在膝
蓋的前方，握緊彈力繩。

2 收縮臀部和大腿後側使身體恢復直
立姿態，過程中保持膝關節微屈。

3 全程保持脊柱中立位，身體穩定。

● 單腿蹲

單腿蹲演示，如圖4.56所示。

動作要點：

1 有控制地下蹲，直到後支撐腿的膝蓋輕觸地面，始終穩定核心肌群、身體挺直。

2 下蹲時，感覺後邊大腿前側有拉伸感，起身吐氣。

3 不要離後面的墊子或凳子太近，距離太近會導致膝關節壓力過大；也不能距離太遠，距離太遠可能導致弓背或腰部、臀部疼痛。

● 單腿深蹲

單腿深蹲演示，如圖4.57所示。

動作要點：

1 動作中保證脊椎處於穩定中立的狀況，避免彎腰駝背、脊柱側彎及旋轉。

2 屈髖屈膝單腿下蹲，直至大腿與地面平行，然後再起身回到起始位置。

3 膝蓋保持和腳尖在同一平面，動作要慢，以免扭傷。

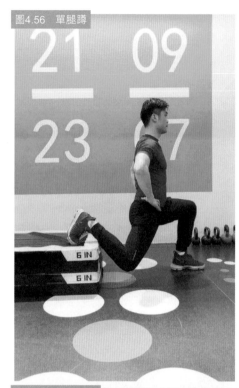

圖4.56　單腿蹲

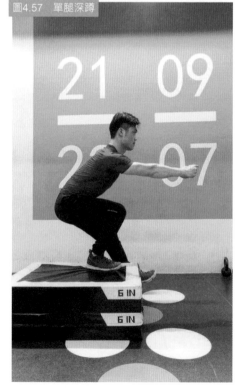

圖4.57　單腿深蹲

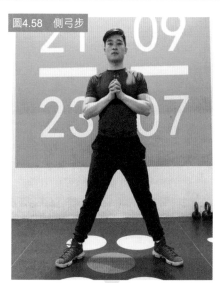

圖4.58 側弓步

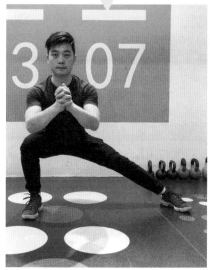

圖4.59 單腿臀橋

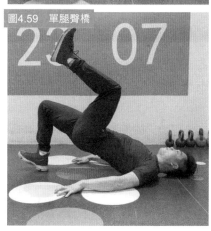

- **側弓步**

側弓步演示，如圖4.58所示。

動作要點：

1. 雙腳分開站立，距離約為肩寬的2倍，腳掌朝前，稍往外。

2. 臀部往一側坐下去時為了避免膝關節參與過多，建議先往後坐再屈膝下蹲。

3. 充分感受臀部後側外側發力。

- **單腿臀橋**

單腿臀橋演示，如圖4.59所示。

動作要點：

1. 保持身體穩定，核心區域收緊。

2. 臀部腰部肌肉要有繃緊的感覺。

3. 抬起臀部時不要通過腰部肌肉來提起腰部，使用臀大肌肌肉群來完成。

- **滑盤屈腿**

滑盤屈腿演示，如圖4.60所示。

動作要點：

1. 全程保持挺髖狀態，臀部頂起。

2. 身體保持穩定，脊柱在中立位，核心區域收緊，感受大腿後側發力。

3. 屈腿和伸腿的過程中身體不要擺動。

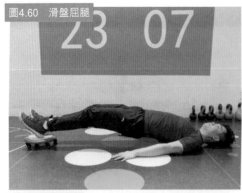
圖4.60 滑盤屈腿

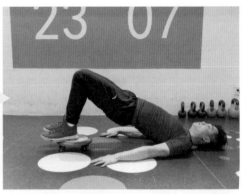

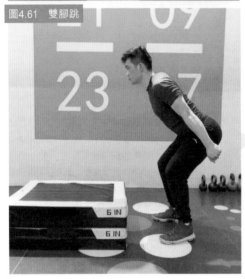
圖4.61 雙腳跳

● 雙腳跳

雙腳跳演示，如圖4.61所示。

動作要點：

1. 落地時膝關節微屈以達到緩震的作用。

2. 不要駝背，核心區域收緊，脊柱保持中立位。

3. 落地時由腳後跟過渡到腳前掌，最終平穩落地。

4. 發力過程要連貫，感受上下肢協同發力。

以上內容從力量與柔韌性及關節活動度多方面進行了闡述，這些能力的提高將幫助攀石者更好地掌握攀石技巧，獲得運動水平的提升。

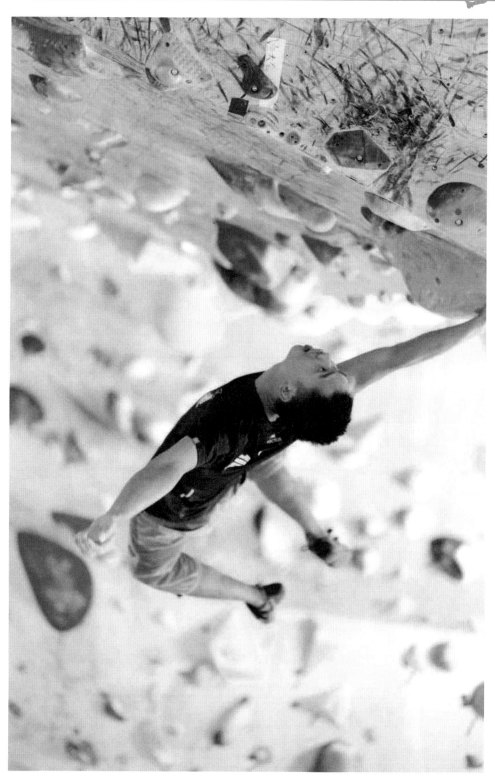

Chapter 5

攀石裝備使用與
攀石保護

攀石是一項有風險的運動，無論是從事攀石運動的專業人員、喜歡攀石的愛好者，都需要正視攀石的風險，學習必要的技巧，並且正確地使用攀石裝備。提高攀石裝備使用的準確性與熟練度，與攀石者不斷完善攀石動作、提高攀石技巧、增強身體機能同等重要。

另外，攀石不是一項獨自的運動，雖然優秀的攀石者與金牌保護者並不共通，但出色的保護技術，是對自身與同伴都負責的一種表現。

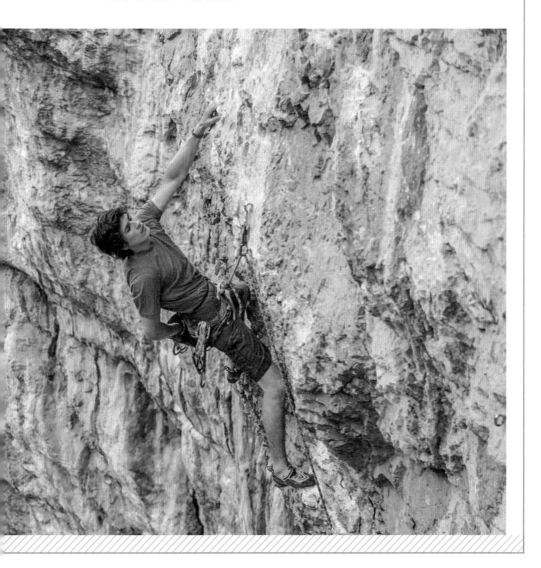

圖5.1

攀石鞋

攀石鞋從樣式可分為繫帶式（Lace-Up）、黏扣式（Velcro）和拖鞋式（Slipper）三類；從功能性可分為基礎訓練、多用途、高性能、全天性能四類；從鞋楦鞋底（主要是足弓部位）的形狀分為平底（Board Lasted）和拱形底（Slip Lasted）兩類；從不同鞋楦產生的不同舒適性又可分為舒適型、強包裹型、高靈敏度型三類。

● 繫帶式

繫帶式攀石鞋因可以通過鞋帶的鬆緊做到精細調整，使其或舒適或包腳，擁有比較寬的使用範圍，如圖5.1所示。調整繫帶式攀石鞋鞋帶的鬆緊程度，還可以獲得不同的鞋子支撐性能，鞋帶鬆一些，則鞋子橫向柔軟一些；反之，則提供堅硬一些的支撐。

繫帶式攀石鞋多採用硬而厚的中底增強腳部支撐力，加之當腳變得又熱又腫或者短暫行走的時候，可以解開鞋帶放鬆，所以繫帶式攀石鞋多屬全天候性能鞋，很適合自然岩壁的長距離攀登。

在野外攀爬相對平坦的岩壁輪廓可以使它們很好地進入裂縫。

圖5.2

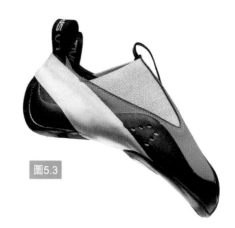

圖5.3

缺點：穿脫麻煩，特別是在攀石這種短距離路線攀爬，攀石鞋需要反覆穿脫的情況下。

● **黏扣式**

黏扣式攀石鞋穿脫方便，調整快速、靈活，腳掌的運動也很自如，如圖5.2所示。黏扣式攀石鞋同樣覆蓋從基礎訓練到高性能訓練多種情況。

缺點：在野外攀爬使用「塞腳」或者其他需要腳部扭轉的動作時，黏扣可能會意外打開。

● **拖鞋式**

拖鞋式攀石鞋多由鬆緊帶控制穿脫，如圖5.3所示。

通常拖鞋式攀石鞋會採用比較薄的鞋底，沒有襯裏，腳感比較柔軟。穿着此類鞋子，攀石者可以感覺到最輕微的起伏，踩點特別牢靠，用腳趾向上鉤的動作也非常好用。

不過此類攀石鞋，固定力和支撐力都不足，受力的時候會變形。拖鞋式攀石鞋不適合掛腳類動作，如使用拖鞋式攀石鞋掛腳，攀石者需選用更小的尺寸。

攀石鞋選購建議

一款適合的攀石鞋可以幫助攀石者爬得更好，但選擇一雙適合自己的攀石鞋卻不容易。攀石鞋以緊緊包裹足部為設計目的，適合自己的攀石鞋應合腳、有包裹感，但不要太疼。

穿着太舒服的攀石鞋可能並不適合攀石者攀爬。適合的攀石鞋是由攀石者判斷的一種可接受的「不適」。腳趾應該完全填充鞋頭，腳跟要感覺牢固。

一款合腳的攀石鞋可以幫助攀石者爬得更好更久。

1 親自試穿是必要的

為了選擇合適的尺碼，親自試穿是必要的。唯有試穿攀石者才清楚哪雙鞋子真正適合自己。因為各個品牌的鞋楦不同，製作方法也不同，最終呈現的尺碼系統並不一樣。即使同一廠商，楦型的差異也使同樣尺碼的鞋子有不同的感覺。

每個人腳形不同，耐受力不同，攀爬能力也不一樣，所以儘量去試穿。在對自己適合的攀石鞋款沒有足夠認知的情況下，不要盲目網上採購。

2 選多大的尺碼合適

不要盲目相信別人穿了多大的鞋，腳差不多，自己就可以穿多大的鞋。推薦人的承受能力不同，所推薦的尺碼也不盡相同。

譬如有的資深攀石愛好者認為，攀石鞋應穿比正常鞋子小2～3碼，腳趾需並攏彎曲，攀石鞋與腳間沒有空隙。有的大眾水平攀石愛好者自身還未穿到更小尺碼的鞋子，所以會建議初學者購買小0.5～1.5碼的攀石鞋。儘管如此，在實際選購中，初學者可能也不能接受比正常鞋子更小碼數的攀石鞋，主要原因在於他們對攀石鞋緊密包裹感的不適應。

隨着初學者對攀石運動的瞭解與體驗不斷深入，同時能力與難度也不斷提高，對功能性的需求也相應增加，因此鞋碼也會在之前的基礎上不斷減小。綜合來說，與攀石運動本身的迎難而上和保證安全之間不斷調整平衡一樣，攀石者在選擇攀石鞋的樣式與大小，也是在功能性與舒適度之間不斷探尋屬於自己的平衡狀態。

3 攀石鞋越小越好嗎？

對於追求挑戰難度的攀石愛好者來說，最能滿足其需求的是拱形鞋底、腳趾部位蜷曲的競技款攀石鞋。此類攀石鞋尺碼越小在仰

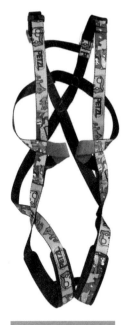

圖5.4　全身式安全帶

圖5.5　坐式安全帶

角路線上的表現越出色，可以最大限度地幫助腳趾踩住支點。

對於新晉攀石愛好者，當其不適應穿攀石鞋的感覺時，很有可能過小的攀石鞋會給腳部和精神造成過大的壓力。如果攀石者穿上一雙連站都站不起來的攀石鞋，攀石最大的困難是疼痛，又怎麼能爬得更好呢？

安全帶

安全帶是大岩壁攀爬必不可少的裝備。攀石常用的安全帶有全身式安全帶和坐式安全帶兩種，分別如圖5.4與圖5.5所示。所有安全帶類型都必須通過國際攀登聯合會UIAA或歐洲標準CE（Conformite Europeenne）測試認證。

全身式安全帶受力時，受力方向垂直於地面，豎直向上，可以將拉力均勻地分散到腿、胸、背。通常胯骨發育不完全的兒童使用全身安全帶時，它能保證兒童在懸掛時處於豎直狀態且不會從安全帶中脫落，但這種安全帶只適合攀石者的使用，不適合進行其他的器械操作。

坐式安全帶應用廣泛，主要特點是重量輕、舒適性高。柔軟的護墊內側可以增加攀爬的舒適度；固定式的腿環不會影響攀爬動作。安全帶裝備環的

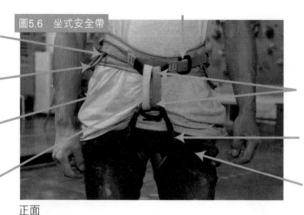

圖5.6　坐式安全帶

腰環
（Waist Belt）

裝備環
（Gear Loops）

髖骨水平

保護環
（Belay Loops）

攀登環
（Climbing Loops）

腿環
（Leg Loops）

鎖扣
（Buckle）

正面

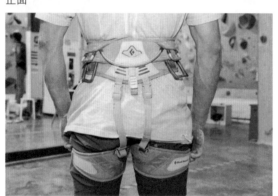

背面

數量依攀石方式不同而有所差異。對於運動攀石或上方保護攀登，一般需要兩個裝備環；而對於需要攜帶器材的傳統攀石，一般需要4個裝備環。安全帶的前面有一個保護環，可以很方便地進行保護或下降。

圖5.6所示為坐式安全帶，包括腰環、腿環、保護環、攀登環、裝備環等。

安全帶選擇與使用注意事項：

1　選擇適合的尺碼。腰環和腿環需要

反穿回去，否則受力時有拉開的危險；反穿後的扁帶長度須在8厘米以上，短於8厘米則需換更大型號的安全帶。

2　攀登之前攀石者和保護者要互相檢查安全帶是否穿戴正確。

3　正確穿戴，分清上下、左右、裏外，避免顛倒、扭曲。裝備環的承重在5千克以下，不能用於保護和下降操作。

4　每一種安全帶與繩索的連接方法都

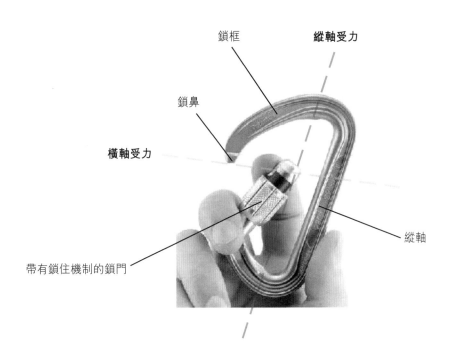

圖5.7　主鎖圖示

鎖框　　　　縱軸受力

鎖鼻

橫軸受力

縱軸

帶有鎖住機制的鎖門

不一定相同，使用時一定要清楚安全帶的正確使用方法和程序，才能保護安全。

⑤ 安全帶穿好後，腰環需繫在髖關節以上，穿在衣服的最外面。

⑥ 攀登過程中不能解開或調整安全帶。

// 主鎖

主鎖是攀石中最常用的裝備之一，在保護系統中起到安全連接的作用，如圖5.7所示。可與扁帶、安全帶、繩子直接連接。

所有主鎖都必須通過UIAA或CE測試認證。

主鎖分類：

主鎖根據設計形態可分為對稱型和非對稱型。根據鎖門上鎖方式分為絲扣鎖和自動門鎖。根據外形可分為O形鎖、D形鎖、梨形鎖等，如圖5.8所示。O形鎖和D形鎖屬對稱型，D形鎖

圖5.8　主鎖分類

O形鎖　　　　　　　　　　D形鎖　　　　　　　　　　梨形鎖

承重受力在鎖脊旁邊。梨形鎖鎖框比O形鎖、D形鎖大，鎖門打開角度也大，方便與管狀保護器連接，或者繩結操作。

各鎖形的優缺點，如表5.1所示。

表5.1 各鎖形的優缺點

鎖型	優點	缺點
O形鎖	可自動調整承重，集中於中心線不會左右移動。能裝載的繩索或扁帶比D型鎖多。適用於輔助攀登。	強度相對較低，鎖門打開角度較小。
D開鎖	強度大，自重相對輕並有較大的鎖門打開角度。適用於幾乎所有的攀登情況。	
梨形鎖	鎖門打開角度大，專為確保升降而設計。	價格相對較貴。

性能指標：

不同型號、不同品牌的主鎖拉力指數略有不同，數值大致參考如下。

1 縱向拉力：大於20kN。

2 橫向拉力：大於7kN。

3 開門拉力：大於7kN。

圖5.9　保護器

8字環

ATC

GriGri

Reverso

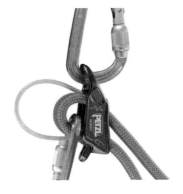

使用下的Reverso

使用注意事項

1 使用過程中鎖門要擰緊。

2 盡可能保證縱向受力。

3 鎖門開口側避免與繩子接觸。

4 妥善保管，避免墜落、撞擊。

保護器

保護器用於與繩子連接，產生摩擦力，讓繩子減速停止滑動。目前常用的攀石保護器有8字環、輔助制停保護器（GriGri）、管式保護器（如ATC和Reverso）等。

保護原理性能對照，如表5.2所示。

表5.2 保護原理性能對照

名稱	保護原理	優點	缺點或局限性
8字環	摩擦	操作簡單，通用性強，便宜。	重量重，易絞繩，摩擦力小。
ATC	摩擦	輕，操作方便，可雙繩操作。	不能輔助制動
GriGri	凸輪擠壓	可輔助制動，保護操作更省力。	只能單繩操作
Reverso	摩擦	可雙繩操作，結組保護時可輔助制動。	

保護器使用注意事項：

必須嚴格遵守保護器説明書上標明的適用繩子的直徑使用範圍。任何保護器使用時手必須始終握住制動端。

快扣

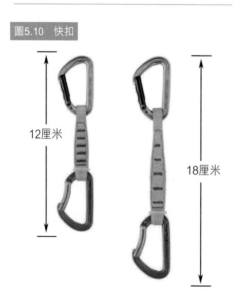

圖5.10　快扣

12厘米

18厘米

快扣是先鋒攀登的核心裝備，是由首尾兩個只能單向鎖定的鎖扣與一個織物扁帶組成的系統，如圖5.10所示。快扣主要用於連接路線上的保護點，形成一個個臨時的保護系統，再由繩子與快扣連接，借此相對安全地攀登。

組成快扣的兩個單鎖一邊為直門鎖一邊為彎門鎖。直門鎖連接掛片，彎門鎖連接繩子。

• 快扣分類

快扣根據形狀設計分為管門快扣和鋼絲門快扣。兩者的區別在於鋼絲門快扣比管門快扣輕，便於攜帶。鋼絲門快扣衝墜時不易打開，但解繩不方便，易卡繩，主要還是看單鎖的形狀和大小。單鎖越大，開口越大，繩子就不易卡住。

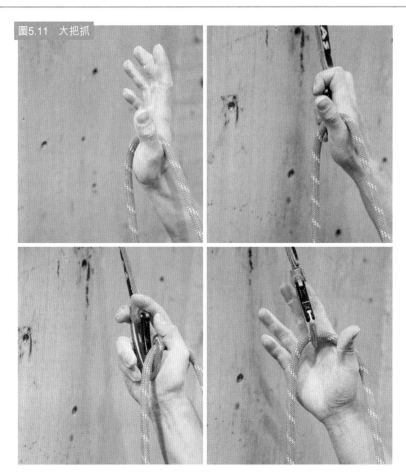

圖5.11　大把抓

快扣根據長度分為長快扣和短快扣。長快扣通常18厘米，短快扣12厘米。快扣長短取決於身體具體路線掛片的距離遠近。如果掛片遠，長快扣方便扣繩。如果路線曲折，長快扣能防止阻繩。但長快扣衝墜距離遠遠大於短快扣，所以也需要根據實際情況慎重選擇。

● **快扣的數量**

確認自己帶的快扣數量，至少需要比整條路線快扣多一到兩把，以留作頂繩跟攀和結束後收快扣使用。

快扣使用注意事項：

1 放快扣時，快扣下環鎖門開口朝向與上端路線走向相反。如果路線向左，則快扣開口朝右。

2 路線起步難度高且第一把快扣在高處不宜放置時，為了安全起見，可以借助掛繩工具掛好第一把快扣。

● **掛繩進快扣的手法**

1 **大把抓**。快扣開口方向面對攀石者，用拇指和食指虎口持繩，用食指與中指固定單鎖上端，用大拇指將繩推入快扣，如圖5.11所示。

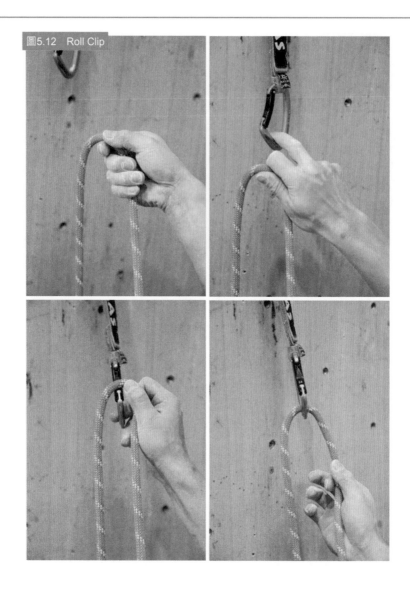

圖5.12　Roll Clip

② **Roll Clip**。Roll Clip快扣開口方向面對攀石者，快扣位置高於身體重心時使用較多。

如圖5.12所示，用中指和無名指固定快扣的活動端的單鎖，用拇指和食指將繩子按入鎖中。

③ **拖繩法（Pinch Clip）**。快扣開口方向背向攀石者時使用較多。用拇指和食指握住鎖身，用食指把繩子撥進快扣，如圖5.13所示。

④ **叉繩法**。用拇指和食指虎口持繩滑動，然後拇指和食指捏繩，其餘3指握住快扣鎖門對側，把繩子掛進快扣，如圖5.14所示。

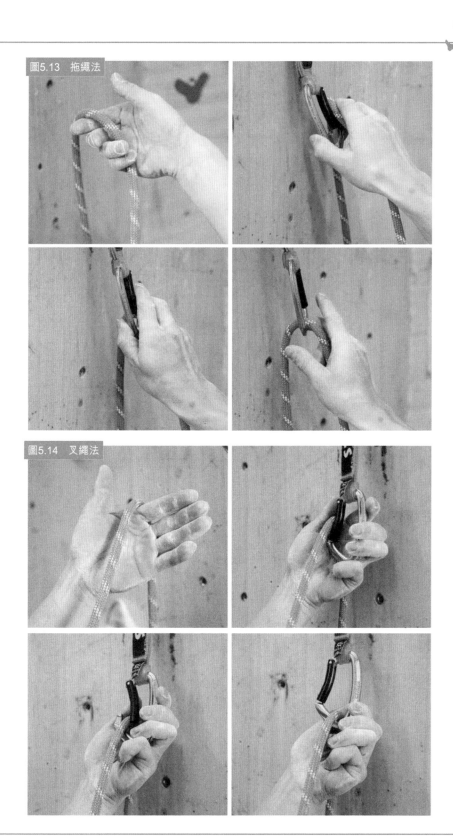

圖5.13　拖繩法

圖5.14　叉繩法

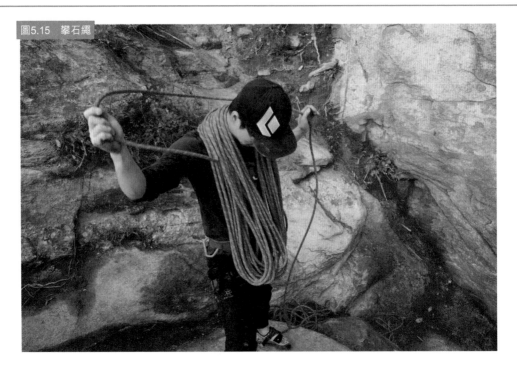

圖5.15 攀石繩

攀石繩

攀石繩為攀石者與保護者之間建立起了一種可靠的遠程連接，為操作者提供了一個安全的平衡過渡，如圖5.15所示。

攀石專用繩由高強度尼龍編織而成，分表皮和繩芯兩部分。攀石繩有一定的延展性，攀石者墜落時，繩子可以吸收部分衝擊力，進而為攀石者起到一定保護作用。

繩子分類：

根據繩索的用途不同，主要分為動力繩，低延展性繩索，輔繩。

動力繩的延展性很大，在1.77墜落係數下延展性不超過40%，它用於有墜落的攀登環境，高延展性可以在攀石者發生墜落時吸收衝擊力。

低延展性繩索也是我們常説的半靜力繩，延展性低，一般在2%～5%（50/150kg），多用於下降、探洞、救援、工業用途等無衝墜狀態下的操作。輔繩多用於攀登中的輔助保護，如保護站設置、抓結用繩等。

使用注意事項

1. 攀石繩須符合UIAA或CE認證。

2. 儘量避免強烈暴曬。

3. 避免接觸油類、酒精、高溫、酸性、鹼性化學物品。

4. 避免接觸尖鋭的物體。

使用保養與使用壽命：

1. 每次使用前要檢查。用手捋一遍，檢查確認粗細均勻，柔軟適中，表皮無破損。繩子末端打繩尾結。

2. 使用中應該用繩筐或防潮布收納，防止石頭、沙子等進入繩芯。

3. 繩子使用壽命根據承受過的衝墜次數、使用頻率、磨損程度、使用舒適度等因素決定。

基礎繩結

在攀登過程中，繩結打法的正誤及打結的熟練程度有時會關係到攀石者生命的安危，所以熟練掌握各種類型和用途的繩結打法是極為重要的。

在攀登過程中，繩索必須通過攀石者的身體直接或間接與其他攀登裝備、固定點等相互連接和固定，才能起到輔助行進和保證安全的作用，它是攀登、保護技術中所使用的最重要的裝備之一。

繩結的種類：

8字結、布林結、意大利半扣、漁人結、雙漁人結、抓結、繩尾結、蝴蝶結、雙套結等。

部分繩結的用途：

• 8 字結

8字結是攀石中最常用的繩結，與安全帶之間的連接簡單易學，如圖5.16所示。容易識別正誤，強度大，不易鬆開，但受力強度大後不易解開。

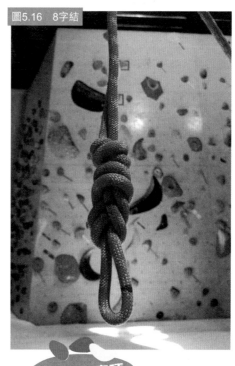

圖5.16　8字結

使用注意事項

1. 受力繩圈儘量與安全帶緊密相連。

2. 繩結連接的部位，安全帶的攀登環，不能與保護環或其他部位連接。

3. 繩結打好後的調整平整，保證受力強度均勻。

4. 繩結打好末端預留10厘米，並打繩尾結。

5. 攀爬前再次相互檢查，確認繩結無誤。

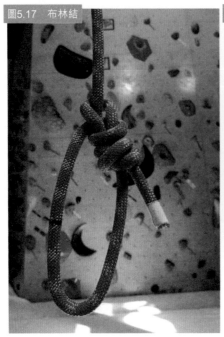

圖5.17　布林結

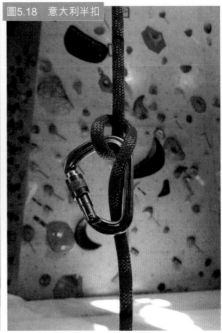

圖5.18　意大利半扣

• 布林結

布林結也是攀石常用的繩結，如圖5.17所示。布林結相對方便快捷，受力強度大後易解開。但受力鬆緊度不穩定。攀爬時容易導致繩結脫開。難以辨別正誤，繩結末端一定要打繩尾結。

• 意大利半扣

意大利半扣是攀登過程中較少用到的繩結，如圖5.18所示。在攀登過程中，在保護器丟失，繩子被卡住等情況下，意大利半扣可以臨時代替保護器，作為臨時保護下降用。這種方式對繩子磨損較大，使用後繩子會扭曲。

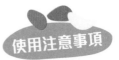

使用注意事項

1　需配合主鎖連接使用。

2　使用前一定要檢查，避免制動繩與主鎖鎖門同側。

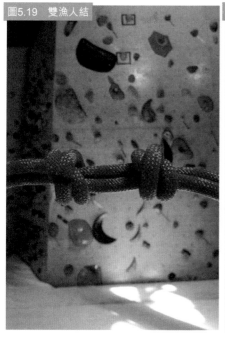

圖5.19 雙漁人結

圖5.20 繩尾結

● 漁人結

漁人結是連接兩條不太粗的繩索的結,如圖5.19所示為雙漁人結。其特點是結構簡單,強度高,可以用在不同粗細的繩子上。其打法是將兩條繩索各自通過單節綁到另一條繩子上,將兩條繩子用力向兩邊拉即可。

漁人結又稱「葡萄藤結」。此繩結把兩條繩子的繩端綁在一起,是垂降時非常安全的繩結。由於雙漁人結的結體較小,並且在垂降後把繩子拉下時也比較省事,因此比編成8字結更受歡迎。雙漁人結打結方法與漁人結相同,只是活動端繩頭繞過另一條繩時要繞兩次,再將繩頭穿過各自的繩圈,然後再打上單結(防脫結)。

● 繩尾結

繩尾結是打在攀登繩頭末端的繩結,如圖5.20所示,其作用是防止在下降過程中繩子因長度不夠從保護器或下降器中脫出,造成危險事故。

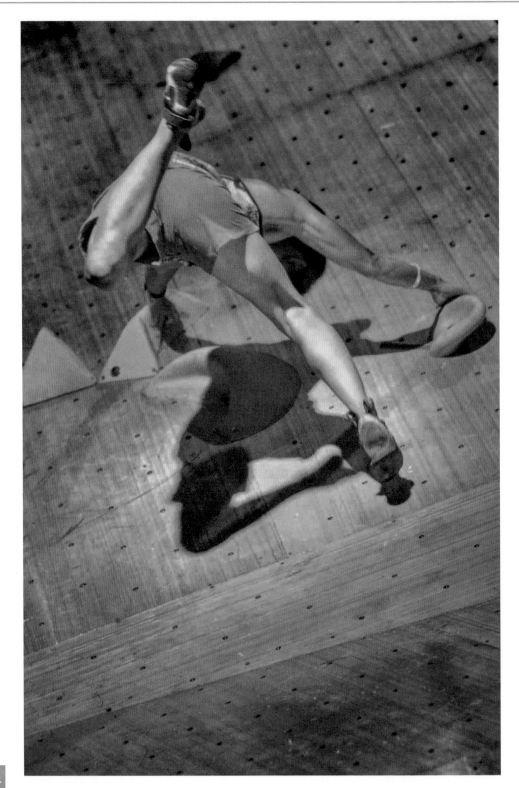

02 攀石保護技巧

攀石也稱為抱石，指攀石者在沒有繩索保護的狀態下攀登不超過5米高的岩壁。攀石主要依靠下面鋪設攀石墊進行緩衝保護。攀石是使用攀石裝備最少的攀石方式。攀石者只需要使用攀石鞋、粉袋、鎂粉，即可進行攀石。

攀石者自我保護方法

攀石者都必須有自我保護意識，特別是在沒有保護者的攀石運動中。在攀石過程中，攀石者從高處墜落，儘管有攀石墊進行緩衝保護，但從危險度來看，比頂繩攀登受傷與發生事故的可能性要高。

室內攀石自我保護方法：

1 攀石前要確認路線下面及可能墜落方向下面沒有其他人員停留。

2 攀石到完攀點後或途中要下落前，向下觀察落地情況。

3 攀石路線前要觀察路線走向和支點情況，注意路線難點及自己可能墜落的方向與位置。

4 攀石完成後如果條件允許盡可能爬下去，而非直接落地。

5 發生脫落時，儘量使身體保持豎直，微屈雙腳，收腹含胸低頭，做好雙腳同時着地的準備。

6 當腳落地踩到攀石墊時，有意識地控制身體，爭取保持站立姿態。如果下落高度太高，無法保持站立，應順勢彎曲膝蓋，臀部向後坐在攀石墊上，背部完全貼合墊子，並含胸收腹，低頭將雙手交叉抱在胸前。

7 當下墜速度非常快，腳和身體一時無法平衡時，身體可以向一側旋轉翻滾。

8 避免手指或手臂先落地，避免向前跌倒導致頭部撞到岩壁，避免頭部撞到墊子導致眩暈。

9 儘量不要選擇超過自己能力範圍的路線，不必去選擇過難的路線，特別是一些動作幅度比較大的路線。

∭ 攀石保護者保護方法

儘管室內攀石多依靠攀石者自我保護，不過一些特殊路線或在野外攀石缺乏充分攀石墊保護的情況下，攀石保護者的作用還是至關重要的。

攀石保護者的作用在於控制攀石者的墜落方向，減緩墜落的速度，減少攀石者可能的落地衝擊，引導攀石者安全落地，而不是抓住或接住脫落的攀石者。

攀石保護操作方法：

1. 攀石保護者站在攀石者下方垂線向外45度的位置（隨着熟練程度的提高，角度可相應減小，最少不能小於15度）。將雙臂向上舉高，肘關節微微彎曲，虎口向上。

2. 將注意力集中在對方的核心部位，背部、腰部、臀部是攀石保護者主要實施保護的部位。

3. 當攀石者發生墜落時，用雙手托舉相應部位，順勢向非岩壁的方向引導並稍加用力幫助其緩衝，直至攀石者安全落在墊子上。

本方法在先鋒攀登起步階段也需要用到。在先鋒攀登中，攀石者掛好第一把快扣之前也存在墜落的可能。因此需要攀石保護者在先鋒起步階段先對攀石者進行攀石保護。

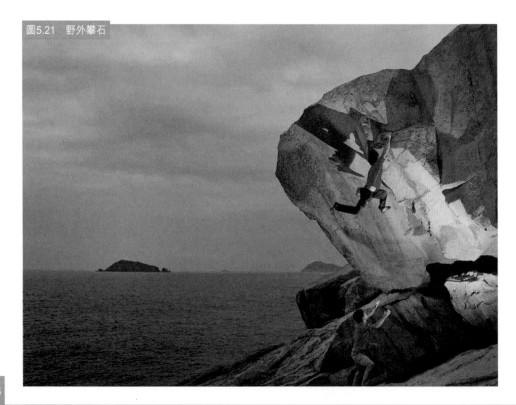

圖5.21　野外攀石

03 頂繩攀登保護技巧

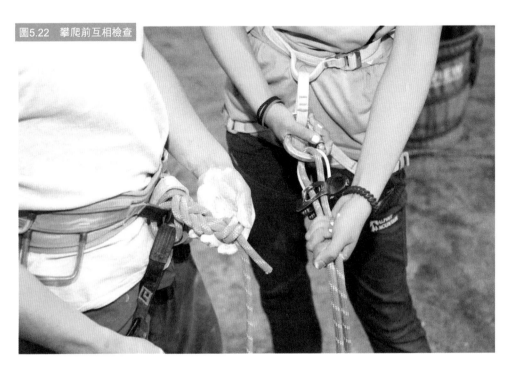

圖5.22 攀爬前互相檢查

在岩壁上端預先設置好保護點，主繩通過保護點進行上方保護。攀石者在攀登過程中無須進行器械操作。

頂繩攀登的好處是安全，脫落時無衝墜力，適合初學者使用。攀登時，保護點設置在攀石者頂點上方，這種攀登方式稱為頂繩攀登，這種攀登方式所用的保護方式稱為頂繩保護或上方保護。

頂繩攀石保護操作方法（五步操作法）

動作講解以右手為制動手為例。

● 準備姿勢

1 左手（導向手）抓保護器上端繩子，與眼睛平視高度相同。

2 右手（制動手）握保護器下方繩子，距保護器一拳距離。

3 雙腳前後站立。

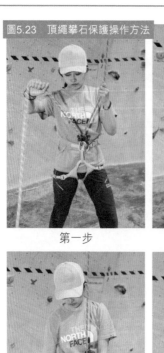

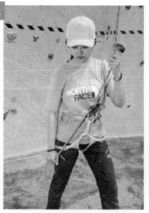

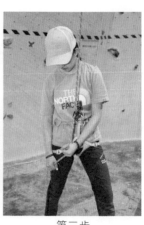

圖5.23　頂繩攀石保護操作方法

第一步　　　　　　　第二步　　　　　　　第三步

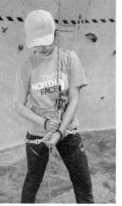

第四步　　　　　　　第五步

- **五步保護法基本步驟（如圖 5.23 所示）**

第一步：提繩，收繩。雙手配合用力，左手往下拽繩，右手往上提繩，雙手動作同步，保持雙手之間沒有多餘的繩子。右手將制動端的繩子移到保護器上方，配合左手動作，收緊繩子。

第二步：壓繩，制動。右手抓握繩子迅速向右後方下擺，返回到制動端，動作要快，不得在第一步結束後停留。

第三步：握繩，調整。左手從保護器外側抓右手制動端繩子，抓好後雙手緊貼。左手與保護器保持兩拳距離，以免手被夾到。

第四步：握繩，換手。右手再次抓握左手上方繩子，回到準備姿勢位置。

第五步：扶繩，回到起始動作。左手放回到保護器上方，抓握繩子。此時，雙手位置與準備姿勢相同。

攀石技術全攻略

圖5.24 攀登前的互相檢查

攀登前的互相檢查

每段攀爬前，攀登者的保護者必須檢查以下四個關鍵部位

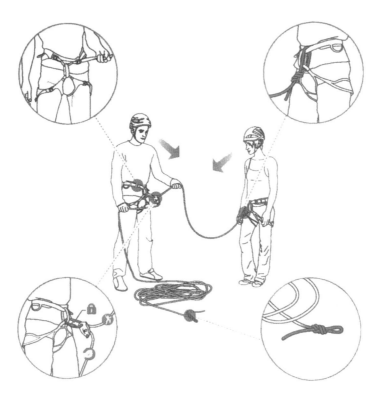

安全帶

- 安全帶腰帶高於腰部
- 安全帶腰帶扣正確連接
- 腰帶和腿環收緊到合適程度

保護器的安裝：

- 走繩方向正確（保護器制動正常）
- 鎖扣連接位置正確
- 鎖門要鎖閉

連接繩結

- 繩結連接位置正確
- 繩結打法正確
- 繩結完整並且拉緊

繩子：

- 繩尾要打繩尾結

⑤ 頂繩保護過程要點

攀爬前：互相檢查，確認全部裝備的正確穿戴與使用、充分溝通、保護者站位，如圖5.27所示。攀石者體重超過保護者太多時，保護者需要副保或地保。

攀爬中：必須保證保護端攀石繩至少用一隻手握住，隨時注意攀石者情況，不要讓繩子干擾攀石者攀爬。保護繩鬆緊度適中，保護者制動手不要距離保護器太近，以免手被夾住。還要小心衣服和頭髮不要被夾入保護器。保護者站位、移動均需要迅速有效。保護者與攀石者溝通要清晰明確。

下降時：溝通確認雙方就位，保護者勻速緩慢放繩保證攀石者平穩落地。

先鋒攀登保護技巧

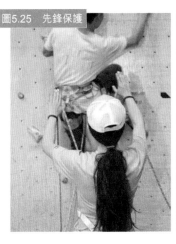

圖5.25　先鋒保護

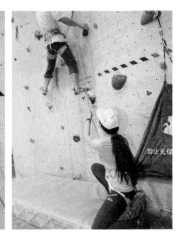

先鋒攀登是指在路線上預先打好若干個膨脹鉚釘和掛片，攀石者在攀登過程中一邊攀登一邊將主繩掛入快扣中保護自己的運動形式。先鋒攀登又分為需要把快扣扣進掛片與快扣已經扣進掛片的兩種狀態。但在實際攀爬中不做具體區分，能夠憑藉自身力量，無墜落地完攀該路線，均被視為完成路線。

先鋒攀登沒有在上方預設保護點，要求攀石者邊攀登邊進行器械操作。由於保護支點經常會位於攀石者下方，因此這種攀登保護方式稱為先鋒保護或下方保護。

先鋒保護方法

先鋒收繩操作步驟與上方保護法相同，送繩操作步驟如下：

動作講解以右手為制動手為例。

1 準備姿勢。左手（導向手）抓保護器上端繩子，右手（制動手）握保護器下方繩子。

2 送繩。左手向上拔繩，同時右手鬆力卻不離開繩子，配合送繩。

3 回到起始姿勢。右手握住制動端，左手回到離保護器約一拳處，準備下一輪送繩。

先鋒保護過程要點

● 保護前的準備

1 觀察地形和攀登路線，預想攀石者任意位置衝墜，保護者最佳的站位

與給繩長度。

2. 互相檢查，確認全部裝備正確穿戴與使用。

3. 充分溝通、及時溝通，確保保護及時有效。

- **先鋒保護過程**

1. 保護時，保護者始終握住制動端繩子。

2. 攀石者掛上第一把快扣之前，繩子不能提供任何保護作用。因此保護者需要先進行保護，同時將繩索搭在手上。避免攀石者墜落發生意外。

3. 當攀石者掛入第一把快扣時，保護者迅速收繩，避免攀石者沒有掛入第二把快扣脫落。保護者合理把握繩子的鬆緊度，避免攀石者直接掉地上。

4. 保護者合理的站位可以避免攀石者脫落時不與繩子發生摩擦，保證給繩靈活，同時更好地觀察攀石者。

5. 給繩時機把握合理，判斷好攀石者的提繩掛快扣的時機，不能給繩過早，萬一攀石者這時脫落，給繩過多衝墜距離越大，危險相應就越大。也不能延遲給繩，影響攀石者攀爬，甚至發生脫落。

6. 繩子的鬆緊度適中，不能太鬆，也不能太緊。

7. 保護者與攀石者隨時溝通。

8. 保護者集中精力關注攀石者，眼睛不要離開攀石者，隨時注意攀石者的動作，確認攀石者攀爬的大方向沒有問題，腳沒有進繩，如果有衝墜也可及時反應。衝墜後，在安全範圍中給予最大緩衝。

9. 保護者需避免攀石者衝墜到平台。在側棱路線，保護者應避免側棱割到繩子。

其他注意事項

1. 攀石者要謹慎選擇保護者。不要選擇不熟悉的保護者，應選擇岩場教練或自己熟悉的搭檔做保護者。

2. 保護者務必專心，這關係到攀石者的人身安全。

3. 攀爬前雙方必須仔細檢查自身與對方的每個細節，不存絲毫僥倖心理。

4. 攀石者停止活動，可先做出制作動作。雙方溝通言語要及時準確。

先鋒攀登與繩子的關係

先鋒攀登要處理好攀石者與繩子之間的關係。繩子放在雙腿之間或身體外側，避免腳在繩子裏面。若腳在繩子裏面，衝墜時容易被繩子絆住，使身體翻轉，導致碰傷。

圖5.26所示為錯誤位置示範。

圖5.26 錯誤位置示範

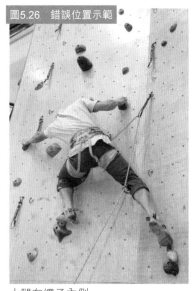

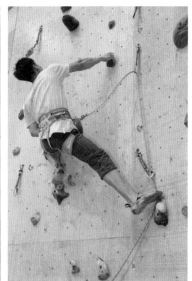

大腿在繩子內側　　　　　　腳踩繩子

常用的攀登術語如表5.3所示。

表5.3 常用的攀登術語

	攀爬者	保護者
攀登前的交流	準備攀登（On belay？）	保護完成（Belay on！）
	開始攀登（Ready to climb!）	攀登（Climb！）
攀登過程中可能的對話	給繩，鬆繩（Slack）	OK
	收繩（Take）	OK
	注意，要墜落了（Watch me）	收到（I'm with you）
	放我下去（Dirt me）	OK
	墜落（Falling）	—
	落石（Rock）	—
攀登結束時的交流	下降（Lower me down）	開始下降（OK）
	解除保護（Off belay）	保護解除（Belay off）
	落繩（Rope）	—

Chapter 6

攀石運動中恐懼與應對方式探索

攀石的一切都建立在安全的基礎上，就算是紀錄片《赤手登峰》的主角艾力克斯‧霍諾爾德也是在充分準備之後才進行徒手攀石的。每個人對危險的認知有所不同，只要從事攀石運動，對攀石運動風險都應當有自己的思考與認知，而非不假思索地貿然攀爬。

幾乎所有運動都有或大或小的風險，競技者也在和風險戰鬥。不僅徒手攀登，登上高處的攀石運動本身都是高危項目，伴隨着面對風險的壓力和害怕的行為。

攀石和其他運動的不同點是，可以通過自己選擇的方式決定風險的大小。攀登同一條路線也有頂繩攀登、先鋒攀登、無保護攀登幾種風險大小差別很大的方式。攀石特有的深奧和趣味性就在於可以根據自己的能力選擇適合自己的方式，這是其他運動基本沒有的、很有魅力的方面。

攀石風險預測與評估

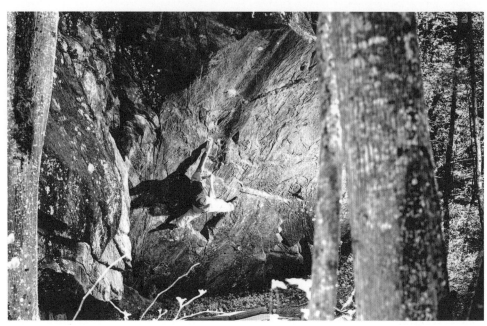

沒有人能夠絕對意義上消除恐懼。接受恐懼，合理恐懼，把恐懼當成一件理所當然的事。

合理的攀石恐懼可以使攀石者對攀石運動更加認真對待，自身保護更加完備，不合理的攀石恐懼則會阻礙攀石者的攀登表現。

攀石者中也有少數不會感到害怕。對攀石毫無壓力的人，這其實是危險的徵兆。在風險高的攀石中「害怕」這個信號非常重要，正是這種害怕，才是為了降低風險慎重考慮再行動的原動力。心理真正強大的攀石者不會發生事故，在危險時可以通過自己的力量脫困。無知無謀的攀石者不能稱為心理強大。一個真正強大的攀石者，能夠掌控自己管理自己。

風險預測與評估：

找出攀石讓自己覺得有風險的問題在哪裏。驗證找出的風險，確認感到有風險的是不是對自己真的構成威脅，篩選掉不能構成威脅的。看看剩下的風險能不能盡可能降低，如果可能，就努力降低。對還剩下的風險，想想自己是否能克服，如果能就嘗試，如果不能就放棄。

02 審視自己的攀石心理

經常看到比賽之前慌慌張張的人，不是不理解那種心情，但是那樣一點用都沒有。人類被不安席捲的一個重大原因就是不知道原因。例如，健康診斷發現異常的時候，醫生說「下次來做一個精密的檢查」，人們大多都會變得不安。但是接受診斷知道原因之後，應該就會消除對無知事物的不安。

直面恐懼，把經常阻礙自己表現重複出現的恐懼寫下來。當恐懼出現時，用邏輯和理智具體對應。

通過攀爬審視內心

前面在講精進攀石動作技巧時提到，想要精進攀石動作，首先要審視自己的攀石動作。同樣，在審視自己攀石動作的同時，也需要審視自己的心理恐懼。

自身心理在攀爬中起到了哪些積極或消極的作用。找出因為心理因素影響攀爬的要素，克服不合理的攀石恐懼。

發現不合理的攀石恐懼，在負面問題變得嚴重前消除或消化掉它們。掃描身體，判斷自己是否在攀石中呼吸不夠均勻有力，是否過度用力抓點導致肌肉僵硬，是否在能力範圍內的路線脫落。

與自我交談

● 識別自己隱藏的不安

「太高太可怕啦。」、「我不敢衝墜啊！」、「保護者我不熟悉要不要爬啊？」

「爬不上去就尷尬了……」、「大家都在看我……」、「趕緊放我下去！」

「路線看起來很難。」、「我太矮，臂展不夠。」、「路線不適合

我。」、「今天不是我的最佳狀態。」

這些是自我暗示是攀石中非常普遍的消極暗示，害怕衝墜、害怕失敗、自我否定。

攀石者可以通過語言察覺自己的心理狀態，包括那些沒有說出口的話，進而識別自己腦海中隱藏的膽怯與不安。

● 區分哪些想法基於事實，哪些是假想

健康的想法往往是以事實為依據，而假想則容易讓人陷入負面情緒。自我交談是對自身想法的梳理，明確想法與行動要基於自己擁有的東西，而非沒有的東西。

岩壁的高度與路線難度都是可以提前獲取的信息，即事實。前面提到如何選擇一條路線，既然已經選出一條適合自己的路線，那麼「太高」、「太難」便是可擊碎的主觀臆斷。「我太矮，臂展不夠。」等種種理由看似是客觀事實，實則在路線被比自己更矮小的人完成時就會發現，原來也是假想。

當人們處於困境，很難清晰地區分自己的想法基於事實還是假想，這時通常要堅信自己積極的判斷。

● 對負面話語堅決說「不」

比起正面積極心態，消極的情緒仿佛更容易無孔不入。當攀石者意識到自己的不安會左右自己的想法，進而影響自己的行動時，更要有意識地抵禦負面想法，強化自身積極的特性。對所有的自我交談多加留意，粉碎負面話語，建立一套有根據的、積極的說辭。

「這條路線看起來很有挑戰，我會盡力爬。」、「我會找到適合我的動作。」、「身體熱身充分，肌肉充滿力量！」、「我訓練很刻苦，一定會有收穫。」、「盡情享受攀爬！」

● 遺忘擔心和投入到當下

當遇到問題的時候，人們很容易會沉浸在對問題的擔心中，很少有人能從擔心中跳出來，而把精力放在解決問題上。但這正是需要我們學會的。可以通過轉移注意力和迅速投入當下事情，來遺忘這種擔心。除此之外，冥想也是一種非常有效的，從擔心、恐懼等心理中跳出來的辦法。

● 自我激發

首先，讓自己儘早體驗到成功的喜悅，可以從一些難度小、風險性小的路線開始挑戰，以簡單的成果作為起步，可以建立自己挑戰更難路線的信心。

其次，定制攀石目標。當決定將攀石作為自己的愛好，就要持續地為這件事情努力。目標是支撐攀石者心理的基礎、頂樑柱，是粉碎不安與恐懼最強大的利器。

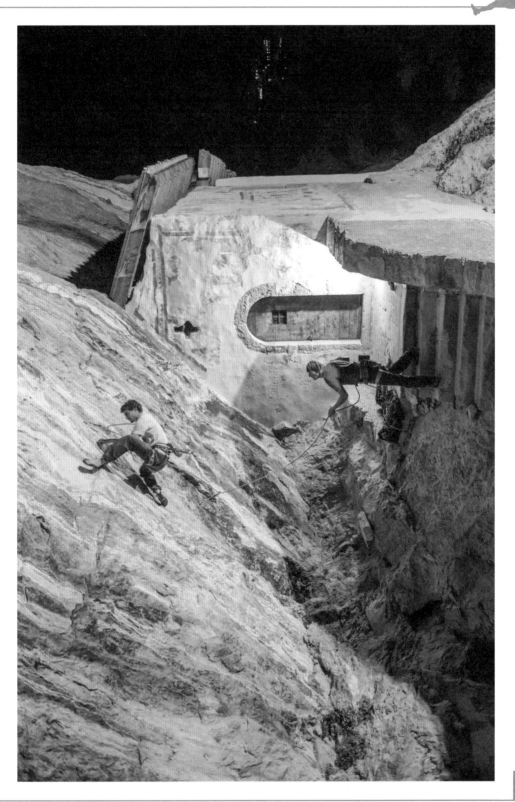

常見的不合理恐懼

害怕衝墜

• 判斷是危險還是安全衝墜

考慮攀石中對墜落的害怕心理，攀石者對衝墜的恐懼通常來自三種狀況，知道衝墜是安全的但害怕、不知道是否安全所以害怕、認為衝墜是危險的。據此針對性地，給大家一些克服墜落恐懼心理的行動方法。

• 應對害怕衝墜心理的方法

1 在安全狀況下害怕。知道衝墜是安全的，但還是害怕。推薦這類攀石者做安全衝墜的練習。衝墜練習適合在沒有障礙物的大攀石館中進行。懸掛着，一開始從很低的地方，然後慢慢升高做衝墜練習。

學會衝墜會覺得攀石更有趣。雖然這個練習需要勇氣，但對不能克服恐懼心理的人來説效果明顯。

通過衝墜反覆鍛鍊墜落姿勢，讓好的姿勢成為無意識的動作。不要去抓繩子，衝墜時抓繩子是一種無意識的壞習慣，要有意識地去改正。

攀登的時候大腦中空出一小塊兒，想想如果現在墜落要以甚麼樣的姿勢衝墜。力氣用盡時、腳下的傾斜比較和緩時、有大支點突出來時，尤其要想想墜落的姿勢。

要和熟練的保護者一起攀登。如果保護沒做好，不管墜落訓練做得多好都沒用。

2 不知道安不安全。不知道安不安全的衝墜可以分為兩種情況。

• 很難判斷安全危險的情況。這種情況下沒有安全保證，劃為危險領域。

• 沒有判斷安全危險能力的情況。尤其是在戶外的時候，有沒有這個判斷能力，很大程度上關係到能攀登的路線範圍。攀石是危險還是安全

的很大程度上取決於個人資質，也就是說，看實力。

要提升判斷安全還是危險的能力有以下幾點：

- 養成觀察的習慣，在觀察中挑沒有危險的地方。

- 實際去攀登，驗證一下。

- 自己的觀察判斷正確與否，與實力高超的攀石者相對照。

3 認為衝墜是危險的。克服恐懼心理的方法是選擇一個絕對不會掉下去的難度，漸漸提高難度。在此基礎上，努力提升自己，方法非常簡單，就是提升自己的Onsight等級。因為Onsight等級和絕對不會掉下去的等級幾乎是成正比的。

也可以提高自己爬下去的能力，這個能力不管在攀石還是在路線中都是必需的。往下爬的前提是，攀登

的時候必須要記住幾個比較難的支點。屋頂狀的岩石下的腳點從上邊是看不見的，所以要特別注意。

害怕疼痛

從攀石鞋開始就注定攀石不是那麼愉悅的運動。害怕疼痛也可以通過定制目標解決。

害怕失敗

運動沒有失敗就沒有收穫。失敗指出了改進的方向。

將害怕轉化為積極的動力，通過確認自己的準備和訓練消除對失敗的恐懼。有效的準備、科學的訓練、良好的營養、充足的休息、優秀的支持團隊，會讓你心無旁騖，你會專注、全力以赴地攀爬。差勁的準備會導致害怕、焦慮，消極態度。

04 以行動支撐心理

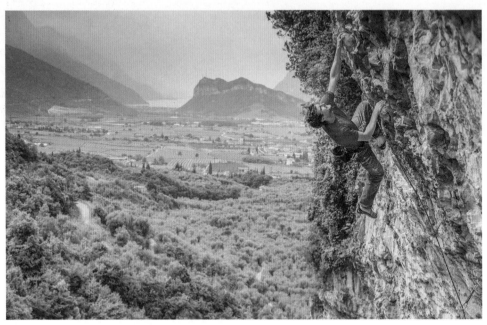

思考包括設立目標、制訂計劃、分解目標、適應緊張、與壓力和平共處、回味攀登成功的欣喜等。

行動包括深呼吸、給自己制定過程並實行、自我交談、不輸任何人的辛苦練習等。

心理強大的攀石者實際上很擅長管理思考和行動，這是有計劃、持續性形成的。

定制攀石目標

目標是支撐攀石者心理的基礎、頂樑柱。目標是像夢一樣的縹緲的也好，是有實現可能的也好，最重要的是，目標一定要是攀石者的心聲，是自己最想做的事。長久持續攀石肯定會有痛苦的時期，停滯的時期，這時候由傾聽自己心聲制定的目標就會成為攀石者強大的支柱。

目標是心理的核心，所以目標不應該由別人來決定，即使是孩子和青少年，也希望遵從他們本人的意思，由他們自己決定。

● 制訂一個達成目標的計劃

計劃是攀石目標的行動計劃。如果計

劃制訂得好，按計劃行動可以產生一定成果，攀石者的攀爬動力會更足。目標和計劃是強大的意志、積極的思考、不屈不撓行動的重要心理基礎。

● 目標定大一點好

如果自己心中有了難易度的限制，自己的突破也會受到限制。曾經5.12難度就是值得驕傲的難度，現在青少年一代是在身邊人攀登5.13難度中入門的，對他們來說，5.13難度只是個必經階段。當然也有練習環境和身體柔軟度不同的原因，但建議在知道自己精神的界限、打破界限的難度的情況下，把目標定得大一點。

● 分解目標

如果目標定得很大，那麼通向達成的路途就會遙遠，可能到實現需要花上幾年的時間，所以保持這種心情就有些難度。支撐動機的一大要素就是成就感，小小的成就感的累積可以增加自信，所以將目標分解是很重要的。

構建攀爬固定程序

固定的程序輸出固定的結果，建立一套詳細的攀爬前固定動作，把身心調整到最佳狀態。固定程序越詳細、越精準，效果越好。

固定程序有以下幾個心理效果：提高集中力、預防消極思考行動、減少不安和緊張。它最主要的目的是在心理方面，告訴自己接下來就要攀登了，

將注意力集中起來。例行動作是自己決定形式，平時就開始做，重要的是每次提醒自己攀爬或比賽前轉換狀態。

每個人都有適合自己的例行動作，平日裏注意驗證甚麼樣的方法能集中自己的注意力。下面是常見的攀石者的例行動作。

1. 自己一個人聽喜歡的音樂。

2. 休息的時候有意識地和朋友聊天。

3. 攀登前閉眼深呼吸。

4. 和自己聊天。對自己說「能登上去的」、「絕對能贏」、「好了，開始吧」等，這時的話一定要是積極的。在攀石開始之後就不好自我聊天了。如果是攀石項目，在休息的時候，可以對自己說「冷靜」、「注意力集中到腳上」、「深呼吸」等。

一旦證明固定程序有用就堅持下去。無須追求完全無恐懼的完美，也不要因固定程序被破壞而影響攀爬。

攀爬中的深呼吸

連着做困難動作後會產生不平穩呼吸，可以通過深呼吸來緩解緊張情緒。攀爬過程保持深而均勻的呼吸。通常呼吸齊整，心情就會穩定，注意力容易集中，還有放鬆的效果。

05 行為和思維決定攀爬成績

有意識地培養積極的過程導向的想法，消除其他可能出現的假想恐懼，無論是積極的還是消極的假想。行為和思維決定了攀爬成績。

與消極思想和平共處

面對自己選擇的喜歡參與的運動和比賽，本能地很難接受陷入消極思想。但消極思想是誰都會有的。

大家要知道，消極思想是平等的，會找上每一個人。在比賽前，或是嘗試一條困難路線的時候，很少有人思想是完全積極的。不要試圖消滅消極思想，然後拼命去壓制。消極思想是無法被完全擊敗的，專注於對抗消極思想反倒使人分心。優秀的攀石者要學會與消極思想和平共處。

輕微焦慮緊張是正常的

集中注意力在攀石上，關注與表現密切相關的事情，如精準的腳法、快速移動。能力有限，不要浪費在擔心上。緊張或焦慮難以避免，通過深呼吸、放鬆、冥想等有效緩解自己的負面壓力，保持理想的攀爬狀態即可。輕微的焦慮和緊張是正常的，從某種程度上緊張也是有益的。它能幫助你集中注意力，充滿能量。

拼盡全力不可能會輸

超過限度的練習和測試毅力的嚴酷訓練可以使攀石者身體強壯，更能夠加強攀石者心理承受力。在運動的世界，為了瞄準一個更高的目標，偶爾超過限度的訓練、逼迫身體的經驗，也會成為一種收穫。

品味攀登的喜悅

不管攀石生活多麼一帆風順，長年持續攀石，一定會到達一個不能再攀石的時期。嘗過因為受傷和事故、家庭和工作的原因不能再攀石的痛苦的人，都知道能四肢健全、精神穩定地攀石是一件多麼幸福的事。可以將不能攀登的時期當作一個動機，身體狀況不能再提升，只能笨拙地攀登的時候，更能體會「只要還能攀登就是幸福的」。

附錄

常見攀石英語詞匯／參考文獻

常見攀石英語詞匯

A

ATC (Air Trafic Controller)：BlackDiamond 生產的一種保護器械。

B

Bail：各種原因中途放棄攀登。

Barn door：開門。手腳支點在同一直線，而且重心不在此線下方，身體不可控制地以此線為軸像柵欄門那樣旋轉。

Belay：保護。

Belay station：多段結且路線、段落之間的保護站（如有鐵煉的雙岩栓）。

Belayer：給攀石者提供保護的保護者。

Belay on（美）、**Climb whenready**（英）：保護者為攀石者做好了保護準備。

Below（英）、**Rock**（美）：當東西（如石頭等）從上面墜落時發出的警告。

Beta：關於未攀登過路線的一些資料。

Beta flash：知道了一些 Beta 後，一次先鋒到頂不掉下來。

Big wall：要持續幾天的岩石攀登。器材多到非要用副繩拉。要在壁上過夜。

Bolt：岩石栓。

Bomber：一個十分堅固的東西─保護點，支點。從「Bomb-proof」演變而來。

Bomb-proof：十分可靠的保護點。

Bong：一種特大的岩石釘。

Bootie：撿到的別人有意無意留下的器材。

Boulder：攀石攀登。在大石頭或不高（一般低於 6 米）的岩壁上無繩攀登。

Bounce：從很高的地方下墜。攀登中更常用的意思是在 Aid climbing 時，把繩梯掛在新支點後，在繩梯上蹦幾下，以確保新支點是可靠的。

Bowline：布林結。

Bucket：一個大的手點。

Butterfly knot：蝴蝶結。

Buttress：聳立在主峰前的岩石或山。

C

Campus：一種動態、只用手臂的攀爬。

Campus board：一種帶有條的訓練板，可訓練動態動作和指力。

Chalk：防滑粉，鎂粉。

Chausey：不好的岩石狀態，易碎的，到處鬆動的。

Chest harness：全身安全帶。

Chickenhead：一種小突起樣的岩石形態。

Chimney：能容下攀石者（大部分）身體的寬裂縫。煙囪攀登技術。

Chipped hold：自己爬不上去就動用錘子

鋼釬鑿出的支點。

Cirque：環繞或半環繞狀的陡山壁，經常是上個冰川紀冰川開出來的。

Class：等級。

Clean：清理一條路線上的保護裝置，通常為第二攀石者做。

Cliffhanger：一種小的、能掛住小突起或小洞的岩鉤。

Climbing gym（美）、Climbing wall（英）：攀石館。

Climbing shoes：攀石鞋。

Clip：將繩子放入鐵索。

Col：山坳，山口。

Corner：內角，內牆角。

Crack：裂縫。

Crag：小的短路線的攀石地點。

Crampons：冰爪。

Crater：墜落到地，原意是隕石坑。

Crest：山脊的頂。

Crevasse：冰裂縫。

Crimper：只有指間大小的點，而且一般要用 Crimp 手型來爬。

Crux：在一條攀登路線或一段路線中最難的部分。

D

Daisy chain：菊繩。一種縫或繫一些環的扁帶。為了方便調節扁帶長度。

Deadpoint：動作曲線的最高點。這時身體在不到一秒的時間呈無重狀態，然後開始下墜。

Descender：下降器。

Dihedral：向內的轉角。

Dog (to dog a move)：為了通過路線中的一段，從脫落處重新開始，直到完成某個特定的動作，通過這一段路線。吊在繩子上反覆演練最難的部分。

Double fisherman's knot：雙漁人結。

Double rope：雙繩。

Down-climbing：下攀。

Dynamic belay：動態保護。衝力很大時適量放繩以減少對保護點的衝擊力的保護方式。

Dyno：動態的移動。

E

Edge：岩石表面的尖利邊角，棱。

Edging：一種重要的攀石技術。用腳內外側靠邊的地方支撐發力，與用腳掌「摩擦」相對。

F

Face climbing：攀登沒有裂縫的岩石。

Fall：墜落。

Fall factor：下落係數，為下落距離除以有效繩長。

Feet：腳點。

Figure 8：8 字環。

Figure of eight：8 字結。

Fingerlock：將手指漲入、插入岩縫後鎖住。

Fisherman's knot：漁人結。常用於接繩。

Fixed pro：以前留下的膨脹栓、岩釘、鐵環等保護裝置。

Flared：裂縫呈張開、開放式的樣子。

Flash：對於一條路線，在以前沒有爬過的前提下，一次完攀。

Free climbing：攀登過程中只使用手、腳和自然支點。不可借用繩子和保護器械。

Free solo：完全不用繩子保護徒手攀登。

G

Gerry rail：像扶手一樣的大支點。

Grade：標識路線難度的等級。

Grigri：Petzl 生產的一種能輔助制動的保護裝置。

Gripped：害怕得鬆不開手。

Gumbie：無經驗或新的攀石者。

H

Handjam：用手插入、漲入岩縫。

Handle：在攀石館中常能看到的門把手型的岩點。

Harness：安全帶。

Headwall：正面直對的陡壁。

Helmet：頭盔。

HMS：方便使用單葉結（Munter Hitch）的寬圓鎖。

Hold：支點。

Horn：尖角。

I

Italian hitch：意大利結或單環結（在HMS 標記的主鎖上可用於保護）。

J

Jam：將身體的一部分塞入岩縫。

Jug：大而有凹槽的支點，可以輕鬆被抓住。

K

Karabiner：主鎖。

L

Largo start：攀登起步時第一個支點很高，需要躍跳。

Layback/Lieback：側拉。

Leader：先鋒攀石者。

Lead：領攀，先鋒攀登。

Ledge：平台。

Locking biner：帶鎖扣的主鎖。

Lock-off：單臂抓住支點鎖住。

Lowering：降下人或物。

M

Manky：看上去很不結實的、以前打的膨脹釘。

Mantle：手掌撐起身體然後腳踩在同一點站起來的動作。

Mixed climbing：冰岩混合攀登。

Mountain rescue：高山救援。

Multi pitch climb：多段攀登。一個 pitch一般指一個繩長，但 pitch 的長度與保護點選擇和路線彎曲等有關。

N

Nailing：用錘子敲。

Nut：岩石塞，塞入岩石縫中的楔形金屬塊保護裝置。

Nut key Nut tool：摘取岩石塞的金屬工具。

O

Off belay：撤下保護。當先鋒攀石者不需要保護時對保護者說。

Off width：用漲手太大但用爬煙囪技術又太小的裂縫寬度。

On belay：先鋒攀石者確認保護者已做好保護準備。

On-sight：事前不知道某路線的攀爬信息，第一次爬該路線就無墜落成功完攀。

Open book：兩平面岩壁的向內交叉處。內牆角。

open-hand grip：靠手掌或前指節的摩擦抓住。

Outside corner：兩平面岩壁的向外交叉處。外角，邊角。

Over-cam：機械塞放置時擠壓成最小的尺寸，然後就很難取出來了。

Overhang：俯角。

P

Pass：山口。

Pendulum：蕩。像在鞦韆上一樣地悠蕩過去，用於借助支點的橫切。

Pig：吊袋。

Pink point：多次嘗試後能夠完攀掛好快扣的路線。

Pitch：兩個主保護點間的距離。不超過一根繩長。

Piton：岩石釘。

Pocket：岩石上的凹坑，多指洞支點。

Pro, Protection：下降保護點。

Prusik：抓結，從發明者 Dr.Prusik 處得名。

Pumped：由於肌肉過度疲勞而產生的腫脹感覺。

Q

Quickdraw,quick：快扣。由首尾兩個只能單向鎖定的鎖扣與一個織物扁帶組成的系統。

R

Rack：整套攀登器材，一般指保護器材。

Rally：很容易的攀登。

Ramp：緩慢上升的斜坡。

Rappel：下降。

Rating：技術攀登的等級。

Redpoint：紅點。攀石者可以盡可能多地收集路線信息，可以對路線進行反覆觀察和試攀，最終成功完攀。

Resident protection：下降後留下的保護點。

Ridge：山脊。

Ring：為下降和上方保護使用的大鐵環。

Roof：屋檐。

Rope：繩。

Route：路線。

Runner：套在石頭上的扁帶圈。

Runout：兩個保護點之間的距離。經常用來形容保護點之間距離特長。

S

Schwag：糟糕的岩壁情況。

Scrambling：很容易的攀登，通常不用繩子。

Screamer：在保護系統中一種減少長距離墜落的特殊裝置。

Scree：碎石坡。

Screw gate：絲扣鎖。

Serac：冰川上的冰瀑布裏的大塊碎冰。

Sewing-machine leg or arm：由於緊張，手臂或腿像縫紉機般顫動。

Sewn-up：由於放置太多的器械，一條路線看上去像被針線縫上一般。

Sharp end：在先鋒攀登者那端的繩子。

Short roping：短繩技術。兩個攀石者用中、短長度的繩子連在一起。剩下的繩子捲起背在肩上。

Sit start：在攀石攀登中以坐姿起步。

Sierra wave：連續的凸透鏡雲，有風，要變天的標誌。

Sketch pad：攀石攀登中用於保護的墊子。

Skyhook：天鈎。大岩壁中使用的一種鈎子。

Slab：角度不大的平整的岩壁。坡面。

Sling：繩套，扁帶圈。

Slingshot：頂繩保護。保護者站在地面，保護繩通過頂端的保護點。

Sloper：斜面點。

Smearing：一種重要腳法，用腳掌面摩擦在岩石面上，最大限度使用岩石面上的微小起伏和粗糙性質。

Soloing：沒有同伴，單獨攀登。可能有

繩子保護。

Sport climbing：運動攀登。通常指室內或室外攀登用螺栓為保護點的路線。只追求動作技巧難度，儘量減少危險。

Stem：兩腳分得很開，主要是靠側向的相對支撐力站住。

Summit：山或岩壁的頂。登頂。

T

Take, Take in：讓保護者收緊繩子。

Talus：亂石頭坡。

That's me：跟攀埏在領攀埏收繩時告訴領攀繩收緊了。

Tick marks：攀石攀登中用於標記支點的鎂粉印。

Topo：路線簡圖，有已經存在的保護點標誌和簡單地形標志。

Top-rope：頂繩攀登。

Trad：傳統攀登。特點是領攀者一邊攀登一邊在裂縫或石洞中放置保護裝置，跟攀者拆下保護裝置。

Trad fall：傳統攀登中的墜落，可能有嚴重後果。

Traverse：橫切攀登。

Trucker：十分可靠的保護點。

Tunnel：可使用扁帶或細繩穿過做保護點的石洞。

Twistlock：通過彈簧鎖住的主鎖。

U

Undercling：反提。

Up Rope：收繩。收緊繩。

V

Verglas：岩石上結的薄冰。

W

Watch me：注意！

Weighting：把體重加在保護點上看能不能承受得住。

Whipper：長距離下墜。

參考文獻

- 國家體育總局職業技能鑒定指導中心組編。《攀岩》。北京：高等教育出版社，2012。
- 朱江華主編。《攀岩運動教程》。上海：東華大學出版社，2011。
- 劉常忠編。《岩之有道—劉常忠教攀岩》。上海：學林出版社，2012。
- （法）拉布爾沃，（法）布萊。《戶外攀岩愛好者手冊》。北京：人民郵電出版社，2015。
- 王培善主編。《攀岩運動教程》。上海：同濟大學出版社，2019。
- （法）Serge Koenig。《攀登指南——更安全 更高效》。成都：四川科學技術出版社，2016。
- （英）奈杰爾 • 謝潑德。《攀岩聖經》。北京：機械工業出版社，2016。
- （日）PUMP CLIMBER'S ACADEMY。《CLIMBER'S BIBLE》。東京：有限會社フロンティアスピリッツ，2017。
- （日）東秀磯。《攀岩技術教本詳細圖解——抓撑轉跳我就是蜘蛛人》。台北市：旗標出版股份有限公司，2018。
- （日）千葉啓史。《運動 をグングン鍛える チバトレ》。東京：株式會社晶文社，2018。
- （美）Eric J Hors, *How to Climb 5.12*, Chockstone Press, 1997.

攀石技術全攻略

作者
岩時攀岩

責任編輯
嚴瓊音　陳芷欣

美術設計
鍾啟善

排版
劉葉青

出版者
萬里機構出版有限公司
香港北角英皇道499號北角工業大廈20樓
電話：2564 7511　傳真：2565 5539
電郵：info@wanlibk.com
網址：http://www.wanlibk.com
　　　http://www.facebook.com/wanlibk

發行者
香港聯合書刊物流有限公司
香港新界大埔汀麗路 36 號
中華商務印刷大廈 3 字樓
電話：2150 2100　傳真：2407 3062
電郵：info@suplogistics.com.hk

承印者
中華商務彩色印刷有限公司
香港新界大埔汀麗路 36 號

規格
特 16 開（240 mm x 170 mm）

出版日期
二零二零年五月第一次印刷

攝影及圖片提供
LA SPORTIVA（p12、27、106、130、146、176、179、182）
ICYHAN（p16、95）、
董婧媛（p28、174、181）
獸獸（p46、71、112、164）
馬安平（p56、94）
曹鳴（p65）
Jack Tan（p86）
陳偉恒（p89）
卡爾 KCD（p90、92、93）
王哲（p105）
厚老師（p145）
rocker（p166）
PEZTL（p169）
示範
小雨（p16）
梁亮堅（p46）
ICYHAN（p56）
劉文強（p65）
唐再興（p71）
魏俊傑（p86）
馬安平（p89）
王庚林（p94）
愛特（p95）
黃守川（p112）
蒙志庚（p145）
GaGa（p164）

本書簡體字版名為《攀岩是個技術活—攀岩使用技術指南》，978-7-121-37305-3，由電子工業出版社有限公司出版，版權屬電子工業出版社有限公司所有。本書為電子工業出版社有限公司獨家授權的中文繁體字版本，僅限於台灣、香港和澳門發行。未經本書原著出版者與本書出版者書面許可，任何單位和個人均不得以任何形式（包括任何資產庫或存取系統）複製、傳播、抄襲或節錄本書全部或部分內容。